U0049375

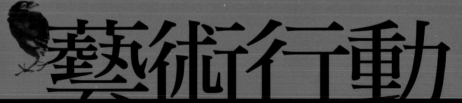

藝術行動

黃光男 *Huang Kuang-nan* 藝術評述文集

寫在出版前

近二十篇的短文，是我在博物館界服務時，為藝術家所寫的介紹文字，部分是從藝術品看到的感想、部分是文獻呈現的資料。

不管如何，從這些文字所提及的藝術家，他們都有高度的理想與創作美學的力量，雖然無法鉅細靡遺地分析、解說，但就他們對於藝術創作堅持的原則，就是對美學的信仰。其展示的藝術作品所具備的美感經驗，不外乎就是情思所寄託、社會價值所依存的意義。

藝術創作啟發思考、創新與實踐的目標，不論屬於古典傳統或是浪漫現代，存在的、思想的物象轉化為意象時，它是人類知識與情感傳遞的符號，象徵性、裝飾性或是文學性，也注重純粹藝術美的表現，諸多藝術家若能掌握藝術本質在創作，那麼行動寬廣、性靈高雅的境界，就令人感佩了。

感謝提供圖片與資料的朋友，也謝謝《藝術家》的出版。

但願這本小書能帶給藝術工作者一份關切的心意，並且也能提供欣賞者了解些許藝術在人間創作的美妙情懷。

102.12

3

目次

藝術行動

黃光男 Huang Kuang-nan 藝術評述文集

往來成古今

Chang Dai-chien
1899-1983

張大千
文風與畫藝

很多人都知道張大千是一位傑出的畫家，在藝壇上不僅東方人讚美，西方人也稱讚有加。倒不是他曾與西方當代藝術巨擘畢卡索相遇，才有東、西畫壇交會的光彩，而是張大千承繼了中華文化中最精粹的部分——文人畫質的中國畫風。

他的畫顯現出的兩軌勁道，即陽剛之氣的「橫掃千筆」，以及婉約之柔的「春蠶吐絲」（溥心畬評語）的功力，粗獷豪氣萬丈，細緻典雅寸心，在畫面上的追求，最現實的是養心和養眼。前者是心到手到，意到筆到立即性的準確表現，在形式上配合心象運行，是個功夫才華配合的結果；換言之，心性高風亮節，會影響筆下的節奏與韻律，所以養心是一個行為判斷與研修的智慧，宜高且準，繪畫境界才能卓爾不群；後者則是入情與入時的圖像，是可感可知可讀的彩繪，當然是一項氣質投射於三才的整體，是含英咀華，也是隨風珠玉的元氣，張大千強調畫面的「大、亮、曲」，是養眼的創作。當然境界寬大、主體明亮，畫面曲折不盡，看似平常，卻有無限的生機，在繪畫內涵上，如此追求，才不致平鋪直敘，因循以對。

張大千的畫廣為世人欣賞與研究，自然來自他的畫藝豐富與學習精神，不論研究者或收藏者，都很在意他畫的真確性與藝術性，因為下筆丘壑自生，收筆煙嵐撲面，千變萬化。在體裁上，慣用於山水、人物、花鳥或寸

尺小品，交互抒發的性情，應用傳統與現代的繪畫語彙，全是令人仰慕與讚嘆的。有人以「五百年來一大千」來形容他在中國繪畫藝術上的成就，其源有自，大致認為中國繪畫的特質，在於傳統中的文氣，也在造化。

造化就是自然，目眼所及，全為畫材，他強調時空的場景，小則斗方，大則聯屏的畫幅，依境觀照，有如鷹俯大地，取其可取，用其可用，他說「作畫要怎樣才得精通，總括來講，首重在勾勒，次則寫生，其次才到寫意。」（大千畫説），自然界變易有其物理次序，畫家卻也是造物者，可移山倒海，可日夜互替，在畫境上可補自然界之缺，增添人間之實，所以「筆補造化天無功」，他說「造化在我手裡，不為萬物所驅使，有時要表現現實，有時也不能太顧現實」，景物取捨全憑自己思想，畫家在創作作品的過程中，必然將眼前之景，轉化為心中之境，現實之物有限，意象之情無窮，大千畫譜在像與不像之間，得到「超物的天趣」。這些理念，在作品中就可以看到他實踐經營造化的能力。

但張大千的成就，不僅在「技巧」上的修練，更重要的是在於人文氣質的抒發。換言之，文人畫格源自中華文化的傳統，包含在知識、思想、品格與才華上。大千書畫所以被爭相研究或被收藏家珍藏，便是在他的作品上可以看出一股悠悠的歷史情懷，可以讀到雋永可感的文詞，可以藉之深入探求人生的趣味，而引發生命價值的憧憬。這種文化性的芬芳，來自張大千一生的修為，從早年受到家道的影響，到拜求各藝術家的指引，加上自己超越凡俗的眼界，從歷史的敦煌開闢新天地，求真求實的的鑑賞品相，比較實驗，求取美學原理，激發美感要素。並在傳統與現代之間，求取新視覺的感動，包括有人以為他曾在國際遊歷時，受到當代抽象表現主義的影響，毋寧說他自己體悟出時代藝術符號的圖式，尤其與自己相襯的面相——東方美學的容顏，有別於受制之西方文化。如此看法，倒不是說他隔絕多元文化的摻合，

而是他鍛練出自我信心與氣度的風尚，掌握藝術表現的本質，所以他應用了傳統文化根源，厚植在當代的視覺圖像上，或說是潑墨方式，重彩對比，具有現代性的藝術語彙，但深度的畫境卻在傳統文化的細膩描繪中呈現。

藝壇上，很多人汲汲於張大千何時畫出哪一張畫，哪些畫是他仿作的，或是造假古名家之畫作，甚至有人偽造他的畫作時，似乎忘了他創作過程中的學習與養畫之途，是積極而熱烈的，他的才情蘊含他的聰明與智慧，在繁複的知識領域有獨到的思想，是歷史文化上的「收」與「放」。

「收」是傳統知識的精華處，可以是百轉千旋不變的真理，也可以是賴以持久的規範、代代承襲的精神價值，例如他在園林造境的空與實、疏與密、近與遠等等的安置，是水聲潺潺與夏蟬高柳，互盪歲月來往，有的是甘霖豐澤與山青水綠纏住人情世故，他如何剪裁，如何運轉，在心中，也在畫面。不論是「八德園」或「摩耶精舍」，景中有景，物中有物，豈止是小橋流水人家，或為三徑賞菊為尚了。園中可讀的，在畫境轉折隱影處，有些是鑑古喻今，如他的畫作〈楊雄讀書圖〉，畫面呈現的僅有老者伏案讀書，以及侍童、文具相襯，但在題款上則另有所指：「楊雄投閣動微塵，庾信江南白髮新。何必文章驚海內，稍憐林壑念閑身。」畫中的楊雄與筆中的大千，可有幾許相融相知呢？類此圖意，可吟者，乃戚戚於心，可遊者、可居者，亦有境界。

張大千吸收歷史的經驗、文化的精萃、藝術的美感，了然於胸臆的是活性的知識，在典故探求過程中尋覓著人情的究竟，在戲曲寄寓中重建社會的現實，如夢如仙的品評，昇華了近距離無法脫身的苦難災禍，步履堅定遊歷於藝術創作的環境，萬卷書之不足，則行之萬里路，但始終如一的是，他的創作情愫的凝聚。大千盡收了文化衍生的條理，包括在技法上的琢磨，以及文學上的寄興。

至於「放」則是四海皆準的情意，是「遵四時以歎逝，瞻萬物而思紛，悲落葉於勁秋，喜柔條於芳春。」應感之會，來不可遏，去不可止，大千如何感，如何興，必然有關於知識與志趣，放情的機遇在歷史與生活交會處，也在於志同意合的認知行為上。放縱非散亂，亦非驕情，而是心有所悟，情有所託，「詩緣情而綺靡，賦體物而瀏亮」，大千豪情在筆墨間，也在於思緒上。完善無礙的畫面，自然是他學養與見解的顯眼處，亦包含著且遊且思且畫的遇合。

　　繪畫藝術的表現，視覺造型、布局與筆墨均是創作者心靈的映現。但是心靈的感知與充實，並非憑空而來或是垂手可得，而是要有深切的用心與體悟，才可發揮作品的趣味。張大千，不論在生活上居處造景，依山傍水、雀鳥喈喈，白石曲坡，柳色青青，與畫面布局的景物安置相契；或觀戲和唱、擊拍應節，與款款蓮步、輕盈仕女畫相和；至於生性豁達，美食麗衣，談古論今，典雅故實，無不在「遊於藝」的心情下實踐。

　　與其說張大千是個傳奇的畫家，不如說他是在創作基礎上努力不懈的辛勞者。他認為臨摹是學習的開端，嘗試是創作的機會，從前人名跡入手，循著古人立意與造境的動機，追求東方美學的精神，便能養氣靜心，其中讀書是學問的開端，他讀詩讀經，也讀史實，更讀到文人的氣節上。文人大都是知識分子，知識的共感共鳴，必可抒發情思的開展。張大千為心靈造境時的畫，不論形式布局或內容闡述，即情即景，有象外之言，亦有得意忘象之寄，有些禪味亦得詩意詞情。畫是無聲詩，詩傳畫外意，每張畫幾乎都有詩詞題跋，或僅宜落款，畫面傳詩情。「詩言志」、「畫傳情」，詩畫相會時，再加上書法題字所構成張大千的繪畫藝術，便不是單純的視覺圖像，而是妙悟造化，滿眼人情靈趣。

　　因此，每次觀賞大千畫藝，最被吸引住的除了他純熟渾厚的筆墨外，畫

質透露出曖曖含光的智慧，相融相依的文風，則是豐富雋永的。尤其他的詩詞造詣，更在畫面淋漓揮灑外的心志。事實上，看他的畫，不論是早期的傳移模寫或是中晚期的創作機靈，所投注的美學理想，是層層相扣的理性與感性交織的力量，亦即學養基調的厚植與審美趣味的抒發；分別嵌在美感外在的象徵、不容易看到的藝術本質，也在這些象徵與圖像上。大千被認識的畫境，難道只有勾勒與潑墨、人物與山水，或是小品隨筆？儘管有人把他的創作過程，做過個別的分析與年代印證，但纖細考驗其作品，並不是對他藝術興味的尊重，且是支離破碎的解構，徒增觀賞者靈符的迷惑，因為部分的總和不等於整體。繪畫藝術是一項感知也是一項妙悟，要知大千，得知他的生活與歷史，包括時空的溯上推演，也要明白他的環境與社會、他的情感與人性自覺，他的整體乃是文化的真相。畫面中的詩詞題跋，則是他性情與哲思的記痕，有些文詞直指畫心，有的短文絕句，情境可感。這種表現，雖不致前無古人後無來者，但能集詩書畫於一身者，在畫史長河上都是寥寥無幾。

每次讀到他的畫，感受到有股百泉競流的詩情湧現，賞讀在畫上的詩文，更能體會到他的豁達與博學、寄興與養志的藝術表現。

如山水畫〈野水歸棹〉題有：「野木參差落漲痕，疏林欹倒出霜根，扁舟一棹歸何處，家在江南黃葉邨」。題〈兩河口瀑布〉：「老雨不離山、癡雨常戀岫，對面語不同，龍蛇酣方鬥」。又題〈秋山寒泉〉：「千山渴雨秋如赭，叢木含風暮色蒼。剪取銀河天一尺，石谿流繞復清湘」。再題〈橫貫神木〉：「四山雲木盡蟠虯，特立巍然百尺修。不與兒曹同俛仰，飽風飽雨自千秋」。

在人物畫〈鎖窗詞意圖〉題有：「才解風情意已癡，鎖窗偷賦探春詞。微吟低拍小鶯啼，鳳管頻招舒側理，麝煤輕研識澄泥，幾回延佇怕人窺」。題〈東波先生像〉：「到處聚觀香案吏，此邦宜著玉堂僊」。又題〈策杖尋

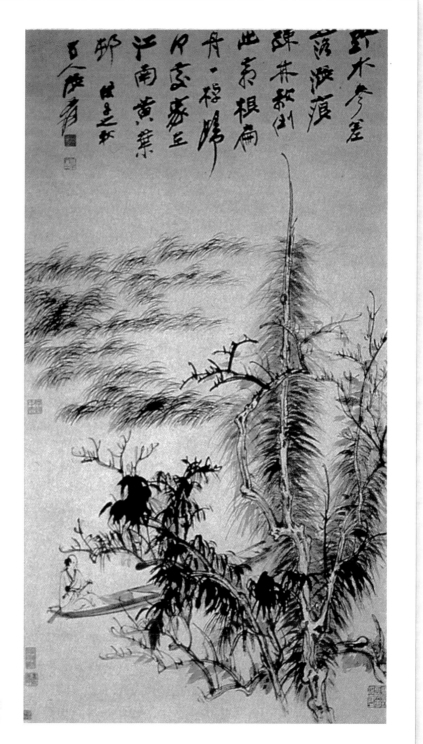

張大千的水墨畫
〈野水歸棹〉圖

詩〉：「落葉黃遮徑，夕陽紅滿山，平生孤往意，何處不開顏」。

在花鳥畫〈石榴〉題上：「海榴自是神仙物，種託君家有異根。不獨長生堪服食，更期多子應兒孫」。題〈潑彩荷花〉：「人品誰如花澹岩，文心可似藕玲瓏。露筋祠外好風景，祇有漁洋句最工」。又題〈歲寒三友〉：「竹君子、松大夫、梅花何獨無稱呼。回頭試問松與竹，也有調羹手段無」？又題〈大墨荷風屏〉：「一花一葉西來意，大滌當年識得無。我欲移家花裡住，祇愁秋思動江湖」。

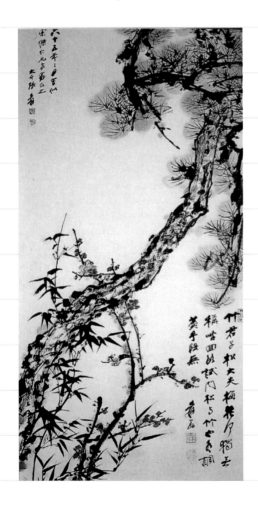

本文手抄數則詩句，便能感受其畫裡畫外的意涵，寄情於絕句、律詩或長短句，以及詞牌文格，似吟似唱，如真如夢，張大千雖以畫作成就盛名，但隱入在畫面的文學素養與才情，豈能在片晌中言盡。因大千畫風，在文學、歷史、社會，也在時代與文化，他是來去自如的藝術家，生前身後充滿創作基因，戲謔世俗、嘲弄人間，往來古今，文質彬彬，大風堂號。（90.11.26）

張大千 1976 年所作的〈歲寒三友〉圖

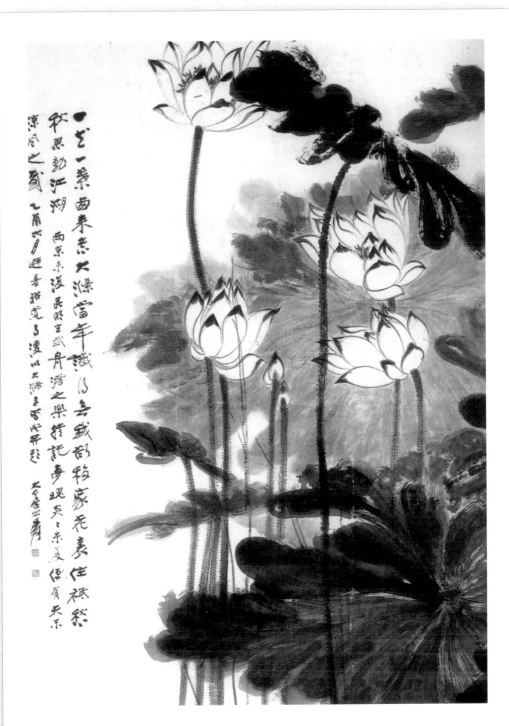

張大千所作〈大墨荷風屏〉水墨畫

●2 祭壇、故事與血肉生命

Chao Chung-hsiang

1910-1991

趙春翔的畫境

　　趙春翔的藝術表現，究竟含有多少美學成分，或多少可歌可泣的歷程，並不必然是可以完全領受的。

　　儘管熱愛其畫者，有諸多的探討與讚嘆，對趙春翔的心內世界，或說對他的畫質美感還是有得說的。因為他的畫作並不一定是他的整體、他的藝術主張也不一定全然在他的現實生活上。

　　趙春翔受到討論，國內藝評家彰顯他的成就，熱愛傳述他的熱力，不論那一個面向，都已有深切的關注。在這些宏文闡述中，大致可以了解他有很多的看法與主張，也付諸行動。因而被稱之為「絕對的藝術家」、「漂泊的靈魂」、「奪豔東方」、「編織愛的橋樑」或「孤星啟明」、「在墨與色之間苦鬥」等等形容的稱許，真是個令人敬仰又望遠的藝術工作者。我們可以確定他是一個了不起的藝術家，有時代、有環境、有個性、有表現，但趙春翔就是趙春翔，他的畫還是畫，不論是絕對或相對，美學之於繪畫的呈現，受到了時代變易而有所傾向。換言之，社會發展在於社會價值與意識上匯集的結果，影響到畫面的形質，是一個生活與現實的記痕。不一定是率性或是私密的行為，有時候是一種反射或斷裂，對畫家來說沒有預設的立場，是習慣了的說法外，成為自我防護的真理。

　　若無法以西方美學觀點看趙春翔，或以東方思維看趙春翔，我們便可從

其畫作看出他的藝術主張，包括了他在畫論中的宣示。

「畫家並不一定要有最超越的技巧，主要是思想與內容；熱情是繪畫的生命，畫家應該儘量把自己放在裡面，那是自己的風格。」他說的言詞，透露了幾點現象，也是他的繪畫主張。技巧到底重要與否，一般來說，它是不可或缺的基本能力，沒有技巧如何表現繪畫的內容？或作者的思想？只是他並不完全停留在技巧的反覆、「弄筆花」的行動上，必須在可駕馭的範圍之內，求諸表現前的技術與方法，因此，他在杭州藝專時期的基礎課程素描或速寫，就有很高超的技巧與能力，而日後的中國水墨畫的表現，亦得深入的造詣。

以一個畫家的成長，這樣接近學院性質的學習或本領，曾聽他的同學李霖燦教授說，趙春翔的傳統中國繪畫，可圈可點，然而他並不在意幾乎是制式的筆墨有何酷似，亦即他不在乎筆法之純熟，而在乎筆墨今解，所以他說：「才穎之士，不作相皮相循環，相因的抄手」，妙哉其言。問題就在要與不要之間，技巧成為畫作的首要門道，也是轉換心情的視覺符號，既要又不要的，要如何選擇呢？例如他舉出，線條是在「人本性」的創作下完成，而不是物象本有的複製描繪。在這一思維上，可以肯定趙春翔在繪畫創作過程中是完整地投入一項新的嘗試，賦予畫面新的視覺藝術。

基於入畫在心的看法，不論技巧是傳統的或新賦予的技術，譬如說，他應用很多西方常用的油彩或壓克力原料，對待宣紙或油布的變易有很多的嘗試，也有很驚奇的結果，使技法導引思想與內容的新機制，這些情況在他的畫作中是很容易看到的。至於把自己放在畫裡面或是自我風格的表現，只要能隨著新思維、新視覺，有新經驗的感動，繪畫世界也必然具高超的睿智判斷。

趙春翔的畫與他的性格是相當一致的，雖然他的生活在中國抗戰時間與台灣光復之後，處在一種不明確而動亂的時代，受到不安與顛沛流離之苦，

趙春翔 我的一家 1988 彩墨 96.5×61cm

親情、愛情或人情顯得那麼的模糊與不確定，而深植人性的本能。就社會性與原創性是藝術家最敏感的情感神經末稍來說，他是被挑起激情的行動與思維者。當遇到驟然風雨冷熱不調時，那份悸動，是無解的心情吶喊，是時空凝固的刹那，成為筆調的符碼！畫的、刷的、戳的或貼的等等，隨著生活節奏而躍動，組合的形色與線條糾葛的感思因素，卻常繫在夜夜迴盪中甦醒。趙春翔的「離家」遠走他鄉，求取的是自然人性的驅力，也是藝術家特有的率性，好在大時代的男女都有破斧沉舟的決心，以及為生活可感的真實前進，所以他主張：「藝術家要求的是活的生命，以及獨立自我的靈性展放，否定一切環繞著你的各種成規教條，與理智意識概念的執著，才能完成內在主觀感情境界的詮釋。」斯言理在，亦為情生意實。所以他的漂泊或情感投射都是自然而然的事例，也是他繪畫思想的原始源起。

當然，藝術是要主觀的，也要有獨立的主張，然而獨立並非孤獨，也並非絕對，而是相對的比較，新舊的更替或物我的轉移，就藝術創作要素，相當堅持在創作理念，為的是創作了一個時代、一個觀念或全新的視覺經驗。趙春翔很清楚看到大時代的種種，也能投入一生服膺的真實，他說：「要能辨別真實的影子，遠比真實龐大的智慧多得多」。真實指的是什麼，是人性的本能？還是社會性的融和？或許兩者之間仍有很大的吸引力與排斥力，當兩者互為妥協時，不可能有截然不同的表現，但若只執其一端，則亦有冒險的危境，但藝術精神，就在這種陌生又冒險的實驗當中，才不致落入某一家某一派的窠臼中。

趙春翔說：「藝術家不能為萬眾喝采而歡欣，亦不能為世人的唾棄而自餒，因為它們都可以引發你的創作恐懼及阻塞症，而使你窒息，毀於無形。」這種勇往直前的實驗精神，就是趙春翔，也是他能創作一系列，至今仍受很多人研究的因素。實驗來自未定性，在既有的成規上另闢新徑，有些是根據

美學形式而來、有些則是內心的呻吟與需要，永遠處在一種揭開謎底的喜悅，雖然不全是美好的，卻是被重視的，也被反覆討論的。

趙春翔的天才，當然洞悉了人性的特點，包括了愛情觀與性愛的實踐，雖然在他的自述裡，很少提及男女之間的賀爾蒙趨力，但在作品上卻可能看見一種在壓抑與舒解的放浪，或許是個故事，也是個感覺，而這些總總，他不是也說：「綺年玉貌笑迎春風，經七擒七縱，挑花夢劉郎，多情不讓寶玉占先」，哦，既浪漫又瀟灑，既開放又保守，趙春翔的漸進式繪畫境界，層層扣緊這一份不能言明的實驗裡，興味昂然，細胞活絡。

沒有去研究是否同他人一樣，有另一方面的謀生之道或有更多的收藏家青睞，典藏他的畫作，使他能以畫養畫，但生前並未看到他的畫受到較多的爭購，原因不明，但有天賦與才氣的畫家，常超越時空的限制；不明於當代者比比皆是，梵谷如此，高更亦然。趙春翔的藝術創作與他的生活，似乎也是如此的顫抖與不安，甚至是浮在人生海面上的衝擊。所以他不能免俗地提著細緻的功力，作為裝飾藝術的能手，包括海報或編織製作，或為實用的日用品，華美而優雅，脫俗而入世，不知他這種的工作時間有多長，還是時斷時續的？但這些裝飾性繪畫的功夫，除了生活所需外，應用在畫面的，則是巧妙如許的雍容氣度。加上他以中國繪畫入門的山水畫，儘管如石濤山水的結構，亦然設計情境的布局，趙春翔基礎的功夫是一般畫家所不及的。

這一層思考與審視，對趙春翔的創作來說，既有天賦的傑出手藝，又有西方傳習的思維，包括素描、石膏上用力痕跡，他是如何從流俗的課程中通過學習環境的障礙，除了眼界的開拓與心靈的提升外，剩下來的該是一份無解的衝動，本能地求取社會的認同，平衡過猶不及的情緒，尋索了人與人之間何事可解的密碼，他說：「非達人無以達藝，非至人無以至藝，從化萬卷、化宇宙作起」，人是什麼，是宇宙嗎？是知識嗎？還是社群？在趙春翔看來，

趙春翔　紅葉飄滿地
年代未詳　彩墨
185×89cm

人才是他在意的，儘管他並沒有講清楚他的人情有多少債，但妻子、兒女，都沒有掛心？親戚、兄弟沒有憧憬？學生沒有期待？對於異性沒有需要？還有一群朋友沒有透露一點心聲？那是不可能的。尤其長期旅居海外，他的內心世界，除了繪畫創作外，繪畫藝術就是他的生命，也是他的所有，有時候為了閃開上述的人情、親情與愛情，他不得不挑些可公開的事例，說明他是在傳統社教下的守貞，所以畫面上出現的墨法筆勢，或層層疊印，或暗中留空、或夜色乍起，在最上（後）一層的螢光彩色外，是否還有一些本能上的需要，甚至是動力的泉源。

或許每個人都有不願說明的私密，也是一份創作的圖像，如畢卡索一生的創作風格，是否和他的情與藝有關呢？趙春翔是個充滿理想的藝術工作者，傳統教養必須要有風骨、氣節，但碰到現代意念時，那種心理矛盾，可在他的作品表現中發現。究竟人總有人的本能，在枯燥的生活中，對於異性、尤其不同種族的朋友，豈會沒有一點探究的情感？或許說，愛情建築在互補的吸引力上，這項趨力，正好與藝術創作動機相契，趙春翔應有這一份執著。

就趙春翔的畫作來看，畫面除了充滿意念的衝動與強烈的撕裂性外，勇往直前的冒險，成為畫作的特徵。冒險並非全然是成功的，所以在狂歡後的空寂，便想到修飾的時刻，所以不論層畫多彩或來自拼貼加色，完全在反覆中走進可接納的圖像，他說：「假使你個人能在某一種畫面上，馳騁著你的想像，和美妙的奇幻感覺的再現，那是最高藝術界的滲透作用，也是現代繪畫所能勝過以往陳舊藝術的最大優點。」誠斯言，趙春翔的創作和生活結合在一起，是現實性與社會性的震撼，也是活生生不假的生命，他能不在男女間有個取捨，以及有個更好的裝飾嗎？

不論在他的畫作中，有多少取自東方美學的陰陽論或是西方的符號論，形式與內容對趙春翔來說是極其一致的課題，亦即「天機的自然」，任何一

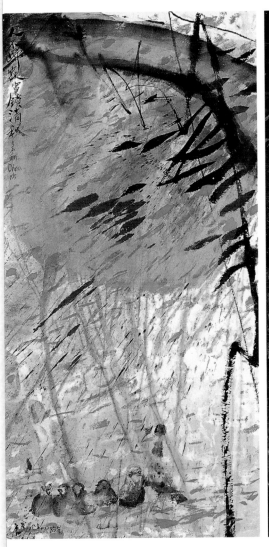

趙春翔　人不歸寂寞鎖清秋　1985　彩墨　98×61cm（左圖）
趙春翔　藍星月夜　1890　彩墨　187×90cm（右圖）

點虛假都將是藝術創作的障礙。因此,就繪畫創作元素而言,趙春翔在不知不覺中進入了戰後精神依附的原我、自我與超我的心理需求上,以一種新視覺、新形式表達了新藝術的延伸力量,不再是西方虛無中的新具象主義或無目的性的抽象主義。他擁有的「自然」,一半是環境、一半是時代,以傳統的文化氣質注融在當代的社會脈動上,是與大眾同溫的作品、同具感動力的色彩,層層加諸在實驗與實在之中。

他說:「痛苦使人智慧,智慧使人思想」,凡經過浴火後的鳳凰,必有更熱烈的生命力。趙春翔在想什麼、做什麼,不全不精不足以談藝,他當然了解,不具原創性與原生文化的畫家,只是跟班而已,要想出人頭地有一番作為,非是大破大立不可。所以,他以既學之西方的當代美學思潮與符號,卻在實驗改變自身文化體的外在形式,使筆墨有情,意境有美,並且尊重了人性的情慾,作個合理性的解析與表現,嵌鑲在社會現實的熔爐裡,他說:「沒有破障睿悟的瀟灑或解放,便不能見(性)見(人)」,如何解放、如何見性,可不是普通的過往雲煙,而是行為表現的選擇,是謹慎而痛苦的冒險;而談到性,是人性的原始、原點,也是男女一份不解的引力,趙春翔的畫,不只是一種「性」的昇華,而是生命噴火似的爆發,他的畫面永遠保持「未完成」新鮮空靈的對比,說是來自日夜的陰陽符號,或是黑紅、黃綠的原色布置,那一股衝擊力量躍動了整幅畫面,使他的畫有律動、有噴火、有祭典。

墨上有墨、非關墨韻渲散,而是墨層寄情在時空秒差的需要上,毛筆、刷子、油彩、煙墨或壓克力,如何表現墨的面向與情感者,都朝向完善的思路和行動上凝集;有陰陽兩極、太極的兩儀,反覆在畫面上出現,有些是裝飾性的象徵,有些是男女情愛的昇華,有些則是糾纏不清的交集,由內而外或由外而內,循序漸進,有如初戀到熱戀的距離尺度,直到畫面上的交融一體;菱形、圓形除了有性別的象徵外,加諸在畫面的作用,如布幔似的隔離

與窺視的探索意涵，畫的意境加深其感應度；那蠟燭排列式或噴泉式的色料，是一種緊張後的解放，是一項爆發衝天的快感，趙春翔的壓抑，不論是感情或情緒，借之行動與創作中實踐，或作為記錄的現場；那鳥兒、貓咪、說不是男性的獨擁，而有象徵意義的抒情，或自由飛翔，或借物喻物，與他實證生活有絕對性的關係，還有水墨畫中的竹葉，蘭花為線的交織，筆觸強弱並濟的空靈，加上紅十字、青色面、黑圓點、水漬痕等所構成的畫面。趙春翔作畫，可能是一項祭禮或儀式，在紀念或膜拜他的神明、他的天地，虔誠而真實的磕頭，儘管已滿面血跡斑斑；也可能在說他的故事，每一張畫都記載一段奮鬥事跡，一個愛情故事或一個夢……，趙春翔沒有說的，用畫表達了心緒諸端。他說：「藝術家要求的是活的生命，以及獨立自我的靈性展放。」那麼，他的畫豈是止於一花一葉嗎？

他的朋友趙無極、朱德群都與之論藝作畫，以及丁雄泉之於國際藝壇的東方記憶，趙春翔毋寧說是更為明確與亮麗的藝術家，從他強烈的情感和細密的思維，在畫面出現的美學主張，是個具個性、時代與環境的畫家，是20世紀東方藝術家中的翹楚，在台灣、亞洲、國際堪稱一大家。誰都相信他說的：「好的作品不一定是繁複的，每一線條，每一色塊，都要有血肉與氣脈」的話，在他畫面出現繪畫生命時，我們可以看到他已將是個不朽的藝壇宗師。

「藝術，是在風暴帶來的苦澀雨水中開花的！」他這樣相信逆境中的反衝力，對於趙春翔，不論創作、生活、教學或歸鄉，帶著幾分惆悵，加上幾許孤高。藝術家不都是這樣的嗎？（93.3.12）

窮神靜思

Wang Chang-chieh
1910-1999
王昌杰的花鳥畫

王昌杰的花鳥畫，乍看之下，是傳統中的現實；換句話說，看起來保守的風格中，卻見到他的獨特技法。當然，技法是隨著想法走的，沒有心中的詳實內容，就沒有創作的意念，沒有意念動機，技法是使不上的。

一般的國畫家大概可分兩類，一類是師承傳統或老師的規矩，一味模仿下去，除了增加技法功力外，沒有任何一種形式改變，也沒有增進一分內容；另一類是自己在師門外，窺學一些巧思，應用在半解的畫面上，然後舉起大橡吶喊自己是創作者。這二類都有偏執，前者可能失之時空的認知，使畫作失去社會的生活溫度；後者則是以新為奇，奇奇怪怪不知所云，基石流失，面目難辨，又可能嚴重失血，畫作之冷漠無感，豈有不生的道理。

然而，在傳統文化的倡導下，如何能掌握國畫的創作精神，的確是值得深思的問題。這裡指的傳統文化，不僅是中華文化的內涵，而且是中國人生活的現實。傳統指的是一項民族的生活習慣、風俗中的情感、思想，更重要的是知情經驗的累積與沉澱過後的精華，可作為一個族群的精神標幟，又可成為進步生活的真實，具有活性資源的挹注，也有新拓的境界。這種情態，有一部分是時間流動的結果，有一部分則是空間開展的範疇。

對於一個有性靈、有見解的藝術工作者來說，就傳統與當代的文明體現，往往有過一番精挑細選的抉擇，即如上述的傳統文化，可作為立基前

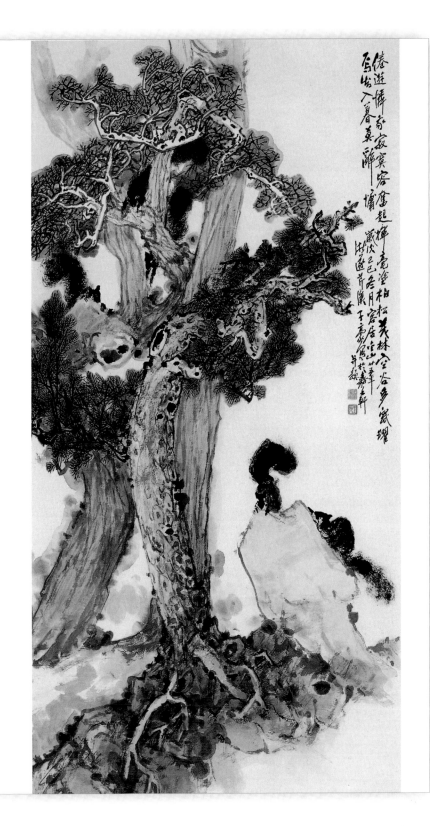

王昌杰
松柏藏鼠
1989
紙本設色
178×89cm

進的動力，而且發動探索之後，亦步亦趨地大步跨過去，有如全新的機動車，帶著藝術工作者前進。當然，如何在穩定中求取需要，如何在橫衝直撞中澄清自己，都是一項智慧，也是一項冒險。

有智慧的畫家，知道藝術是心靈與生活的產物，不能忘卻自己的藝術主張，也不會失去社會共生的溫度。在繪畫表現的形質上，擷取人生的某一體驗物象，作為繪畫創作的素材，並集為一種共感的符號，這是畫家天經地義的工作，其中有借之自然景象的應用，有取之人為的認知經驗，更重要的是使觀賞者知道自己的想法，能設法成為大眾的共鳴點。

這種想法，中國繪畫史上都有類似的言論，雖然有些只是引言，卻是畫家立論的根源。老子言：「聖人達自然之性，暢萬物之情。」就是物象符碼，也是知情解碼的本源；以至顧愷之的傳神寫照，不就是這種共感的道理嗎？如何遷想妙得，都是畫家要極力修練的途徑。當然，繪畫的妙處並不完全是知識的堆砌，也要心手的敏感，但沒有知識，也不會有美感，王弼的「得意忘象」或郭熙的「身即山川而取之」說盡了繪畫美感的出處，但如何化解這些元素成為畫家的符號，除了要智慧，也要有行動。蘇東坡的「無常形、有常理」，似乎也透露一份訊息，就是畫家在創作的過程中，如何把握常理，才能萬物不離其中。

繪畫的常理是什麼呢？是知識、是經驗、是文化、也是情感，「物一理也，通其意則無適而不可」，問題是在諸多的環境雜陳中，如何剪修掌握，是值得研究的。基於這樣的見解，筆者有感於中國花鳥畫的創作種種，想到「山水表性、花鳥依情」的象徵意義，並且看到一位在大陸、台灣、美國生活近一世紀的中國花鳥老畫家的畫作，深覺有一份未說出的情感，所以贅言數語，或也說明畫家的理想與現實的落差，甚至可以為他說一些他努力的成績。

在近世紀以來，王昌杰的花鳥畫，是中國畫家中少見的堅持者。也就是說，他以花鳥畫作為他藝術表現的方法，除了在前述的感想，正是說明他在創作過程中的資源準備外，他關心環境、關心民族、關心文化，而在工作中的經驗，在不同文化中的獨思，都影響他的花鳥畫表現。

當然，純粹從畫面上看，他的花鳥畫不是揚州八怪的簡約，也不是院體畫中的精細，而在二者之間，取得了以景表境的方法；換言之，用他在建築專長、廣告工作中，以山水畫的布局，作為花鳥畫的構思，並敷以較鮮麗的裝飾色彩。它可以用筆於線條的流暢，也可以用墨於面相的對比，有著較繁冗的內容，便有較廣大的筆墨。但就其創作本質上，要變、要與社會現實相結合，即是兢兢業業。他對李霖燦教授說：「改革就是變，就是活，世界上沒有不變的東西，藝術也一樣。現實世界變了，反映世界人的意識，精神世界也隨著變了。繪畫是畫家根據現實生活中所感受到的思想感情，用筆墨表達出來的，當然也要變。」王昌杰說的變，事實上是他從古老的中國到新起的美國的觀察中，看到西方美術時，心中有所感懷，而付諸語言與行動的契機，所以他的畫，隨時流轉，隨景造境，但並非人云亦云，而是我行我素。

王昌杰在自述裡提到，曾在長期的藝術學習時段過後，有很深刻的感悟，他認為以西潤中或完全東方化，中國繪畫都有一定限制，畢竟畫的創作元素，有地域、有歷史，也有社會的分野，中國的藝術，不見得一定要揉合西方的方法，而是在現實世界的視覺經驗，應如何掌握創作的精彩部分，都是值得一再深究。並且他認為中國畫的表現精華是在「氣韻」，亦即六法中的「氣韻」生動，氣韻在於作者、在於精神，而不是物質條件可以比擬的，他說：「祇有氣韻不僅是物質的自然反應，而且與個人的修養有關……氣韻的其實意，當有其無形的感應力，猶非常人所能感觸到的…是一氣勢…實際感覺，其間氣勢一貫不斷，畫間的形與色，不僅有氣度，而且要有韻味合

蓋為整體，此乃文字難以解釋清晰了然」。或許他要說的是畫面的氣質，也是作者的涵養，當然又回到文人畫作的基本精神了。

花鳥畫家，通常比較接近文人的形質，自身的人格投注在畫格上，所講究的是氣節、風骨，是學問、才情，也是完美道德的修養。四君子畫不僅在於畫面的生動典雅，也在於畫面上另有寄託，王昌杰的四君子畫卻在點景入境上，也多了很多的詮釋筆墨，使它既有古人的寄寓，也有今人的寄興；其他的藤花瓜果，除了表達了東方的吉祥慶典外，大致上也注意到西方世界的彩色，有如任伯年當年的海派風範。當然在杭州藝專出身的科班畫家，他很注重的是整體畫面的層次，也了解布局章法的重要，因此，有時候看他的畫得要加入形式美學的討論，甚至會在其色彩筆墨中分辨這些畫作的雅俗部分，才能深切瞭解他的創作動機。

在台灣的花鳥畫家，常被限定在某範圍的創作範疇，譬如說四君子畫或六君子畫作等，常在這些反覆安置中求生動，王昌杰了解這或許是一個思考重點，畢竟斯時斯地在海闊天空任鳥飛的時代，是否可以掌握一些新的視覺焦點，或是在失去文人畫的環境時，可否改變一種體現文化的新景點，因而有了王昌杰的新畫風，是筆墨、是畫境。誠如石濤說的：「能受蒙養之靈而不解生活之神，是有墨無筆也；能受生活之神而不變蒙養之靈，是有筆無墨也。」生活、修養，自外而內，由內而外，不論王昌杰是否在台灣或在舊金山，他的造境必在生活的激盪中顯現。

畫家創作畫，用生命、用熱情，當然是整個人格的投射，王昌杰在九十高齡，仍希望他的創作能展現在同胞面前，只可惜正在籌劃展覽的當兒，他竟不及參與而離開了人間，但是面對他的畫作，誠如他的篆印「詩卷長留天地間」，他的畫何嘗不是這樣呢？

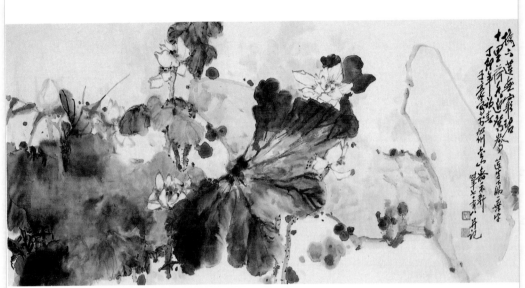

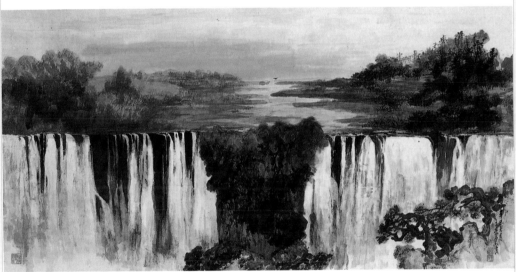

王昌杰　十里荷香　1987　紙本設色　67×136cm（上圖）
王昌杰　尼加拉瀑布　1991　紙本設色　91×183cm（下圖）

筆墨天地人間事 ——
Lee Chi-mao
1925-
李奇茂畫境

　　幾十年來看到傑出書畫家李奇茂的作品，從準確技法的描繪到出神入化的筆墨表現，是形式（外象）的掌握，也是內容（內在）的抒發。筆墨下的畫境對他來說，是自然也是必然的需要，因為他的藝術表現蘊存著一個時代、環境的面相，以他的才情融入在畫面上的力量，是鮮活而持重的。

　　這並不表示說他在繪畫創作裡純粹是靠著師承的傳授，或是偶發的靈光；換言之，藝術表現在於創作過程的自律性與他律性的時空掌握。好比藝術美與藝術真理究竟如何相輔相成，李奇茂並非以「偶發」作為藝術形式的等待，而是在形式技法中，千錘百鍊，日以繼夜在練習、實驗與截取繪畫技法的純粹、不假思索的情智相融的需要。或許屬於一脈相承的「骨法用筆」或是如文字之於文學的應用，在操千曲而後知音，與反覆實驗之於繪畫形質之展現，是異調同感的藝術創作。

　　李奇茂常以呵呵氣勢一語帶過他人的詢問：「您如何掌握繪畫美的真理，又如何在美與真實之間取得平衡、相襯的作用？」事實上，在歷經歷史蛻變的時候，李奇茂意念中的家鄉、家國，以及更廣泛的人性抒懷，寄情筆墨的動機，不是偶然的興趣，而是志在千里，追求真理的靈光。猶如西方哲人黑格爾以「只是被當作品之表現形式美乃是真理本身的現身方式」，如何走向李奇茂在藝術美學所蘊存的繪畫表現，在形式技能上，他律性的認知，

藝術行動
黃光男 Huang Kuang-nan 藝術評述文集

包括普遍社會美感的客觀條件，會是社會共知的象徵符號所刻劃的形象，好比較藝術領域中的筆墨技巧或是學院性質的院體畫，以及寫意畫中的文人觀點，李奇茂是不會不知道這是中華文化呈現的基調。

另一方說，他有高層次的技能或工整或寫意，或是兩者交互應用，他在自律性的感悟，就是他整個人格的投射。況且有人以為自律性反而有「習氣」的「他者」服務傾向，卻不知「意興盎然」是作者自由心性的曲調。歌詠生命在自然與社會之間斑燦花朵，如花香在蕊，水波清風的感悟。所以李奇茂以人性無盡愛憐為基楚，探索人與自然共存的社會價值。澎湃情思擊發人性深層未明的生命燃點，提升生存價值的「慾念」，其中李奇茂的故事是絢麗的、狂迷的，儘管有時候令人不解他的經歷與環境，但在動盪時代，他避兵災卻又投筆報國的事實，任誰都無法不豎起大拇指說聲感動的話。有了這層別人少有的環境，加上他過人的毅力，就有他人可說的話題出現，畫作也得仔細審視一番。

要了解李奇茂的故事，則要從他山東的老家說起，然後輾轉台灣的行徑是條繁複曲折又纏綿的生命體驗。本文僅從他的作品陳述中，提及他與台灣的前輩藝術家莫大元、盧君質（師大）、梁鼎銘、林克恭（政戰）、藍蔭鼎、李梅樹等名師都有深厚交誼，便明白他在畫壇的資深身分。以及他在與張大千、黃君璧、傅狷夫、林玉山的藝術相應中，明確表明他在藝壇的分量與身分。當他提起這些前輩藝術家的成就，對他們畫作的賞析，有很多前所未聞或是幾近凝神聚氣的描述，就可理解他的深度見識與對藝術美在繪畫所表現的氣度；其中談到台灣畫壇之興盛與開展，傳統與現代性的追尋時，大陸畫家黃冑、潘天壽、吳冠中、劉海粟，甚至齊白石等人畫藝存在於時空對照時，他擷取的文化情感與養分，使自己胸襟更為開闊、源源興起創作的動能。

我們知道台灣現代畫家們，尤其是水墨畫的創新者劉國松、黃潮湖、李

錫奇、黃光男等對他的認識，在於他在水墨畫民族性傳承與描寫現代社會百態的時代性有重大的美學詮釋，或者説水墨風格在於他掌握到的具體真理乃在於精緻中的沉澱，這項創作元素與創作品質的層次，並不是外在視覺或文獻研究者可滲透的真實，雖不見得一定要「畫中有詩」或「詩中有畫」，但畫外畫意與畫像的明心見性，絕對是創作者文化素養的展現。

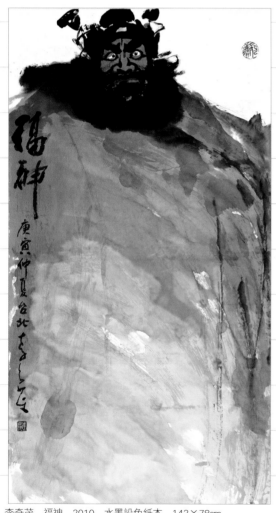

李奇茂　福神　2010　水墨設色紙本　142×78cm

李奇茂所懷念的浪漫，在於人性抒發後的光點，他熱情於人間世的種種，發自內心的真誠是滋養畫像的意涵，所以他的畫充滿著你我他三者交織的時代感與歷史觀，以傳統經驗到現實場景，細微中看到環境變易中可以傳達人情的圖像，或已成為圖騰的社會符號；這就是黑格爾美學：「繪畫以心靈為它所表現的內容」，李奇茂洞悉機先在繪畫情感上提到民族性與現在性的結合，在繪畫藝術本質上，訂定創作的標的。

若以李奇茂對於社會現象與人文溫度的感應，

他可以很深切描繪作為「工具性」的圖像，但在「意在筆先」或「得意忘象」中，揮灑之間的「氣象」則來自內在修為與理想。「如果繪畫只是追求對外部事物的再現，而不是把對外部事物的內感受本身再現出來的話，它就沒有達到自己的理想」（王德峰 2005）。所以看了李奇茂的畫作時便直覺感受了才情存於內在的能量，是文化的、歷史的、民俗的、時代的哲思，那麼，他的創作行動則在靈巧技法中充分的展現，「美」的形式在他的筆墨中調適。

宣示繪畫美學存在畫面上的人文景觀與風格特色，對於一位洞悉時空精神的畫家，絕對不是阿諛他人的喜愛或適應別人的眼光而作畫（市場取向），而是在諸多思想與內容充滿內心時，所激發的創見，如宋畫丘壑，元畫疏遠，明畫筆趣、清畫筆墨集中於張大千的畫境、傅狷夫、林玉山、黃君璧等名家的寫生論，即所謂：「登高山情滿於山，入瀛海則情溢於海」的時代觀點環境平衡的認同。

李奇茂深知藝術的表現在於個性抒發時，以及人文素養與筆墨技巧的深度；同時社會關懷、包括民俗風景與宗教信仰的關係，更確切地説存在繪畫藝術的「愛」與領會人世間的情思，是跨越在人情與環境之間的符號，或作為中國藝術以心象、意象為主調的美學説。

在此，我們已忘記以形式的構成或以內容的浪漫來舉例李奇茂的才能，最可能説是氣吞山河，睥睨寰宇的氣勢，以及「一部陶詩一壺酒，或吟或飲玩晨昏」（新羅山人語）的溫馨。他在身影高聳與筆織墨細之間築記台灣繪畫風格，以及李奇茂標織的特質。綜合上述觀念，提出李奇茂繪畫的重點如下：

其一、寫實性是他繪畫美學的第一風格，包括他在素描準確的功力，以及動態人物表情的掌握，除了發自藝術創作者的技能訓練之外，他描寫的歷史人物或現實名人的畫像，作為裝飾或「寫真」的圖像，有著並不是每一個畫家都能掌握到的神韻。雖然為了活化歷史情境中的人物，有如電影所在平

面視覺表現出的連續意象，在誠實真實的美感上，令人回甘的藝術創作，有如久旱望雨降的沉醉感。

其二、哲思性是他在寫意畫的寄情。古人有逸書草草，美意延年的抒情，不論是梁楷或牧谿的大寫意畫，或是元四家的文人畫風，李奇茂的藝術修為哲思上有深切的了解與應用。也可說是傳承中華文化的精華，以及對名家名畫的崇拜與消融，才成就李奇茂的大寫意風格。我們從兩個方向來說明他這方面的表現，首先，是文人畫意與筆墨應用在他畫中如羽毛中的鷹、八哥，花卉中的四君子蘭、松，禽獸類的虎、獅、鹿、羊馬，山水類的崇山峻嶺，中央山脈的聚氣，不論橫側筆墨氣勢磅礡，其次，是形在於意上的反差視覺美感，如他畫林家花園，就是在一豎一橫、一按一拖中的筆跡看到「禪」機。換言之，他曾畫一張〈放風箏〉圖，橫筆一縛以二指索綿頭的寫意，得到無限美感的效果。

其三、民俗性是李奇茂畫作的極致。其中中國文化的精華在於宗教與文化信仰上，均呈現在民眾平日的生活中，前者的藝術表現，他以邊疆的策馬奔馳或是年節生活為創作題材，在筆勁墨酣之下落筆如電馳，力量飽和；後者以台灣夜市與百姓生活記趣為素材，夜暮低垂，黃燈搖晃下，民眾在一天辛勤工作後到夜市尋友一敍，點菜小吃或湯酒一壺的餘興，是台灣生活文化的特色，也是他最精粹的創作重點。換言之，台灣風格的台灣畫派，以李奇茂的「夜市聚景」最具興味與代表，也是其大半生中的「獨解」與「共相」。獨解是李奇茂說的「*每次到夜市閒逛，一股民氣直撲而來，百工待息，千人共啖美食的情狀，筆意隨心起，畫了*」；而共相則是在「你、我、他」共知、共感的意象，由環境的圖像畫美感存於人間的心象，他在人物，器皿，獨酌對飲之間畫出生活百態，台灣民眾的生命力令人敬佩，他在馭繁化簡，尋出畫境精彩處的表現，非一般畫家所能企及。

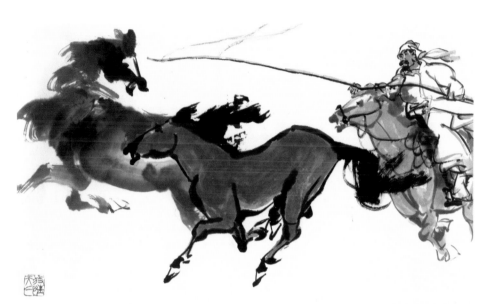

李奇茂　套馬　2001　水墨設色紙本　70×100cm（上圖）
李奇茂　廟會　1990　水墨設色紙本　45×70cm（下圖）

　　其四、東方性美學表現的李奇茂，縱使應用了西方繪畫結構的符號就其以西潤中的造型與造境，如何顯現主題意象的章法、筆法、墨法，在於畫面上的詩畫同體，或成語雙關的寄寓，更簡直地說，「山色有無中」、「柳暗花明」等的「曲水流觴」意象，是畫面上的平鋪直敍，還是意境之外的曲徑道幽，則是「大知閑閑，小知閒閒」中的「滿眼雲煙筆底春」。東方的美學思考在有無之間，在自然之人為之際，李奇茂的畫或「密不容針」或「空可跑馬」的章法，豈只在構圖上計量，在他的美學展現上則在「心會神融，默契動靜，察於一毫，揮手萬象」（宋、張放禮語）。李奇茂繪畫美學是精神性的純粹，也是文化性的靈鏡，是求理知情的符碼，匯聚成沿岸觀海起伏的景點，浪高衝頂，氣勢澎湃！

　　走筆到此，回望台灣藝壇，尤其水墨畫界，能具有書寫經歷與人文修為者不多。李奇茂承繼了中華文化的傳承，並開拓東方繪畫美學的新境界，不論在自我實踐上有明確又精彩的繪畫創作，或是教育上引領台灣水墨畫風格的形成，以泱泱大度的畫風記載半世紀以來的水墨畫藝術發展，都是值得推崇與表彰的對象。當然，「文言不盡畫境在，有無不計情思來」，對於一位開創台灣風格的藝術創作者，李奇茂該是納川於海，泰山迎日的長者，也是畫壇不屈不撓的勇者。

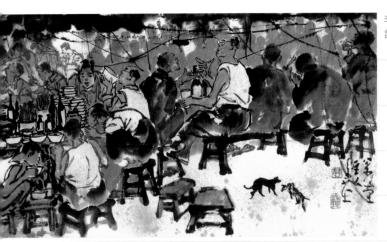

李奇茂　大夜市　1991　水墨
設色紙本　53×230cm

　　「宗師風範昭昭事，筆墨天地人間情」。東方美學在藝術的表現，已超然數千年之前，不論是近東、中東、亞東的創作來自不同社會發展而形成地域風格，時代面相所呼應在民族情感、文化價值的藝術品，必然刻畫在歷史的記痕上。水墨畫的發展被視為中華文化的菁華，它呈現了情思意涵，在品德、才華、思想與知識的畫意，並不全然外在的物象，而是充滿智慧符號的筆墨。

　　之所以有風格、有風尚，便在於博學多聞中，李奇茂同時收藏名家的藝術品，此為創作方向的思考。更令人感動的是他對「民藝品」的珍愛，如民間的古陶、水甕、器皿，來自大眾生活寫照的吉祥圖像、裝飾迴文或是年節使用的粿印等，成為他作品滋生的元素，豐富圓滿；同時以寫意畫的君子彬彬文人性質的傳承。在現實生活與文化象徵中，擷取美感要素予以表現，它是正面而積極的物象對應，更是結合情思的心象內涵，放諸天下皆準的經典創作，李奇茂寫人間世的真實，是項氣韻匯流於筆墨的創作天地。物象──他明確掌握形式之美；心象──他以意象如禪悟之美的無限，使作品提升致至真、至善、至美的境界。我們尊崇他是台灣繪畫風格、新世紀水墨畫的開創大師，有何遲疑嗎？（101.7.16）

⑤星垂平野闊，月湧大江流
—— *Max Liu* 1912-2002 畫家**劉其偉**

好奇、探索、實踐與風骨，劉其偉性格如此。

堅忍、批判、微笑與奉獻，劉其偉志業在人群。

認識劉老是近二十年的事，雖然更早時已從報章媒體知曉他是一位了不起的藝術家，或說他的學問與藝術的造境與眾不同，因為除了看到他的畫作之外，也讀過他對現代繪畫理論的譯著，甚至晚近他更積極從事人類學的研究與寫作等等，這不是一個普通畫家所能做到的。

藝術家究竟如何定義，沒有一定的標準，卻可從劉老的身上看出些許端倪，他必然是有理想、有堅持，也有行動的。當然，理想來自他的博學與智慧，多讀書、做學問，才可能判斷是非，決定真理與真實；堅持則是擇善固執，劉老談話中很少涉及個人的喜愛，卻是對社會的關懷與無力的事件陳述；但對某一特權人物則大力批評，言詞中的肅穆心情足夠令人緘默三分，事後他又笑嘻嘻地說沒什麼沒什麼，一副無力可回天的攤攤手；至於行動則是有說不完的故事，就藝術創作而言，手不離筆，筆不離紙，而行囊中的速寫簿畫具，則超越了常人想像的物質需要，澄靜在飄盪的旅途中，對藝術創作的思考。所以有人以為他口含煙斗或對人笑呵呵，是心情的反射，卻不知他這種外在的常態待人，減少了人間的陌生，卻在內心深處蘊藏了那份藝術創作勃發前的寧靜，至少減低了人間的閒言閒語。

關於他的生平事跡，已有專論完整陳述，而筆者卻無法不在思緒上有個人的情感，對劉老表達一份深深的懷念，以及對他了不起的藝術成就有著無限的感佩，儘管無法說得太清楚。

　　劉老是以繪畫創作成就顯聞於世，但自學成功的過程卻充滿著懸疑，甚至有人還以為他不是學院出身的，是否有那些常規未受到討論。正是因為如此，劉老更值得大家尊敬。當前藝壇的耆老或是被敬重的畫家，大致是來自學院的風格或在學校授課的教授，因為他們可能有完整的學習歷程，譬如說基本的素描或人物的繪畫課程，之後取得某一文憑而得到工作保障與社會的尊重，制式的師承相傳，倒是一片風和日麗的氣氛。但不在專任教職工作的藝術家究竟有多少人受到社會

1979 年，劉其偉攝於藝術家雜誌社。

的關懷，或人們的重視呢？可說是鳳毛麟角。事實上，藝術是生活的反映，不是制式的技能，它來自人類社會意識的共感，而不是勉強作外在形式的認同。一個充滿藝術表現性格的人，必然具備了先天性的喜好及性格上的獨特，並不只是一時興起，或是依樣畫葫蘆的在藝術形式上作反覆。

　　劉老藝術創作之路雖屬偶然，卻是他心性中的必然，因為他的職業在工程、在外文能力，但他的好奇與冒險精神，則是藝術家最需要而不可或缺的創作要素。藝術的本質就是創造力，創造力來自探索與實驗歷程，換言之，

劉其偉以原住民為題材的水彩畫

探個究竟正是藝術創作的動力。劉老自小就有「不信」或「為何」的性格，或許會有人以為這是叛逆或忤逆的行為，但他的一生充滿好奇的心性，卻不是行為乖張的指引，而是理想與創作更為精進的本質，甚至他精通英、日語的用功，也成為日後追求更深更奇學問的本領。

眾所周知，藝術家的才情與藝術成就成正比，凡是能繼往開來的藝術家，必然有那份深切的知識作後盾，否則藝術創作力便相對減少。劉老日後的冒險探訪巴布亞紐幾內亞，不論對人類學所發生的興趣或傾向原生文化的認同，「冒險」是一項行動藝術，與他創作的本領是相輔相成的，知之既深，行之果敢，應用在藝術創作上，也必有更豐富的面相與嘗試。

當然，這不是偶發的藝術行為，而是與生俱來的條件。當他在生活艱困，精神欲振乏力之時，看到朋友作畫展畫，竟然是好玩又能賣畫，豈不快哉，於是毅然投入藝術創作行列，開始配備全套的繪畫工具，搜羅大量的藝術理論書籍，當然國外資料的不虞匱乏，更促發劉其偉在藝術領域的寬廣道路，從早期的名家，包括曾景文、藍蔭鼎的功夫，到克利、布朗庫西的造境，凡能促進自己創作活力的，均在他的研究與實驗範圍。

單項的風景畫，是寫生技法的首要工作，房舍竹籬，水波船影，都是眼前的現實，尤其他在越戰任工程師時，如何在槍林彈雨中求取片刻寧靜，物象與人情都在彩繪上凝固了，永恆的真理遠超過人性的貪婪，慘烈戰爭更映現出萬物的真實。劉老畫其所見、思其所感，也造就他日後朝向「人性自覺」的途徑。

在「人」的立體上，劉老不言之論，從其筆端流露出對自然界的關懷，以及人與物之間的調適，物象的解析是人性的投射，與之相關的鳥禽走獸，必有其習性與選項，如無尾熊之於尤佳利樹，貓熊之於竹林，企鵝之於冰海，歲寒之友松柏等等的物象，須臾不可分也。劉老浸淫其中，也體悟到人類的

生存之道，因而有婆憂鳥的寄情，有斑馬的躍動，有春分、有夏至、有秋實等的尋幽訪勝，更甚於古人文人畫質應用的呈現，直接展現一份不可分隔的愛情，是深固不是淺探的人性結合。因此，他從喜愛自然景觀轉向人文景象，包括對原生文化的探討，試圖從人的初發之處開始，探古知古成為時間釐測的定位，接近原住民看原始生活，以吳哥窟石雕作畫，深切探求古代信仰的情愫，以 Huli 族的祭典融入狂野呼喚，是至情至性的寫照。

劉其偉的這些繪畫標記，或說是他的獨創圖騰，蘊含著東方美學中的文人精神，寄物表情，神與物遊，有點「落花無言，人淡如菊」的沉靜，又有些「揮戈戰馬，吶喊振臂」的豪壯，不屬於那一流派或屬於那一門風，卻是自由而浪漫。在他的繪畫裡深藏他對社會的觀點、人性的尊重，以及繁複的情思糾葛，雖然已化萬象為彩繪，以最簡約的造境出現，但每個時期或每一張畫，有種「誰將五斗米，擬換北窗風」的自睨。或許也可以說生命的意義，就在不斷憂愁中建立一股正義凜然的傲骨，事實也是如此，劉老的畫，創作不輟的動機，是故事與心情累積而成的引力，寫實具象，寫意抽象，反覆在他的每一歷程與創作的階段，若以繪畫風格定位，劉老的畫作與其說他是設計性構圖，不如說他的畫是裝飾性的布局，隔著直接的對衝，巧妙地讓過銳角的刺激，溫和的組成劉其偉式的圖像，有時因受到原始民族雕刻的影響，畫出來的畫有很多近似符咒語言，尤其在觀察生命衍生的陰陽造境，則更接近喃喃自語的禱告，祈上蒼憐憫，降福人間，或也在畫境中埋藏著一股不願人知的譏嘲與戲謔。

藝術不可離開人情，也不是象牙塔上的供品，它必須不斷從人的社會裡，關心人群的真實面，包括與人相關的自然環境、人文社會，他說：「我對人性徹底的失望，你看污染、戰爭、劫掠，那一樣不是文明人弄出來來的？」又說：「我們看原始人，認為是野蠻人，但是他們看我們才是真正的

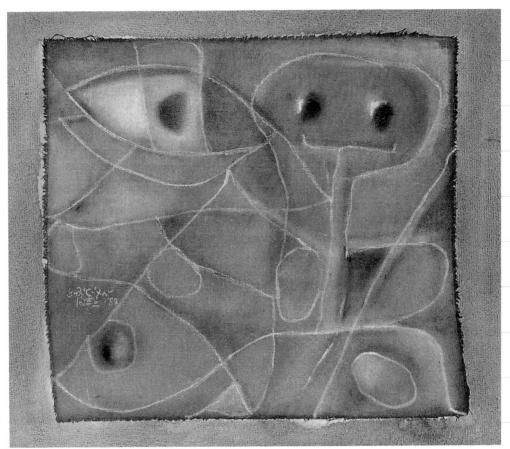

劉其偉　基隆山上的小精靈　1988　混合媒材、棉布　38.5×45cm

野蠻人」，這種元氣是初始之人，沒有過多的貪求或不當的破壞，這也是他晚年投入環保、行動自然，繪畫心靈的動力，盡一己之力求取百世之功，他的這些畫作更精巧典雅，更為裝飾自然。並且以動植物之生息，誇張地勾劃出其特徵，使畫面更接近可感知的圖像。

　　劉老陳述的內容或創作的畫，絕對不是學院派所願付出的心力，因此他的畫充滿了社會溫度與時代同步，更能表現自己、創造美感，是一個完善而不造作的畫家。創造力之旺盛源自他的知識層面；具有國際觀的美學，也出自他不斷的讀書、探險。他投入的心血用盡生命的全部，他不為某件事而斥

斤計較，卻能掌握到藝術家創作的整體，其中包括他的簽名題款，關於這一點，在他的速寫上更能看到以英文字體所營造出的氣氛，不為你我，卻是他藝術表現的標幟，頗具現代感的人文情懷，是台灣藝壇的獨特創作，也具國際藝壇美術上的刻記圖騰。

走筆到此，深覺劉老的畫境，在自發、才情性格本質上，所掌握的藝術家創作元素，豐富而生機蓬勃，尤其那些圖像的隱喻，始終有一些不解的共感，幾次機會想與之討論，卻因時空落差而失之交臂，例如有一次相約到馬來西亞中央學院講學，由於時間匆匆未及深談，而劉老也深為當地民眾歡迎，因而中斷，又有多次在評審會上邂逅，因人多事重，談論藝術之道顯得唐突而作罷，儘管曾在美術館為他舉辦過畫展，有過短暫的晤面，他笑呵呵地說：「如畫之無言，無言可明象。」說來認真，只好再三思索畫境了。

記得史博館正在為他籌備大展時，很多事要請教於他，並且約定星期一的上午可詳細聆聽他的主張，他卻在我赴紐約前夕悄悄地走了，正如他那修練而成的德業，忽爾消逝。此時才驚覺時間過往如此快速，他已是九二高壽，我們竟然沒有警覺老人家寸陰寸金，即時求教才是上策，否則頓足捶胸何益？

劉老最後公開活動，竟然是來看筆者的畫展，使我感動不已，也遺憾連連，倘若他老人家能指點一二，豈不圓滿？然藝術生命長新，他留下人間的無價畫作，不僅是台灣藝壇的榮光，也是最具代表國際性的台灣畫家之一。他的畫作正如他的人格：高遠平和、雋永深遠、無私無我的胸襟，不僅對他的家人，也對社會每個階層。而今人影已遠，婆娑淚眼相視，劉老，你是否真的像「巫師」的稱號，可再笑幾聲，呵呵地說：「你不愛我了嗎！」大家愛你，因為您在藝壇上是「星垂平野闊，月湧大江流」的氣勢，是台灣藝壇中難得的藝術家，實力足夠擁有更多！

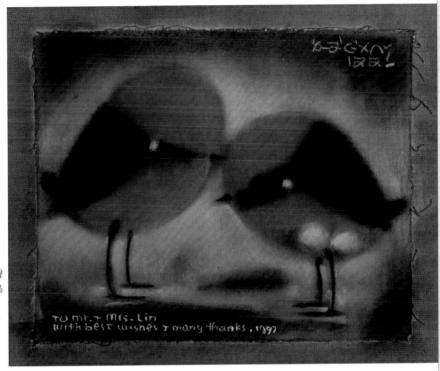

劉其偉
薄暮的呼聲
——婆憂鳥
1997
混合媒材、
棉布、紙
28.5×
38.5cm

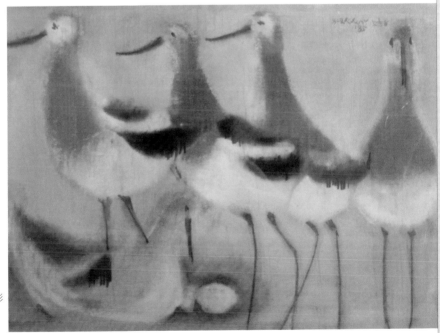

劉其偉
火鶴
1985
水彩、粉彩
、紙
33×45cm

情線躍動

6

Wu Guan-zhong
1919-2010

吳冠中
的繪畫創作

藝術是生活的反映，生活是繪畫的素材。

人改變外在事物，並觀賞自己的性格在這些外在事物中的複現。

————黑格爾（G. W. F. Hegel）

　　上述兩則美學原則若是成立的，那麼諸多藝術家便能在自己心靈有較豐富的生命體驗，也能為自己創作的藝術品有更多的詮釋。

　　早年便知道中國畫壇中，吳冠中是一位很傑出的畫家。在灌耳名聲中，通常會把他列在當代美術史裡面，並且是位被仰慕、膜拜的對象。尤其處在傳統與現代美學更替中，對於吳冠中的經歷與主張，都能提供明確而有效的訊息。然而他究竟是怎樣的傑出？是如何投入繪畫藝壇的？則是一段很動人的經歷。

　　或許我們可以從時間與環境作個分野，例如他的家庭是傳統書香門第之後，父親是位小學老師，因教育性格使然，在受教時的吳冠中是需要精確學習「士人」的形象與內涵的；換言之，儒家的忠厚傳家或里仁為美的鄉情，被列在第一位。所以在這種中規中矩的家庭中成長，所有前景都有一份很「認份」的安排，例如他父親為了讓他繼承衣缽，鼓勵吳冠中考師範學校。從窮鄉僻壤的鄉下到城裡應試，別人可從陸路搭車前往，他卻以水路自家搖

船上岸，同時深怕被人看到窮困相，在左閃右躲中完成考試。

　　這項經歷對吳冠中有很大的影響，那便是鋼鐵般的意志與柔軟的慈心，對人對事都在力求生機的轉換。換言之，一方面是窮人所期待完成的職場（傳統意識）；另一方面是自己對社會感染的情感（時代精神）抒發，它是矛盾情感，也有強烈性格對比的經驗，也是一位藝術愛好者的精神所繫。因此，吳冠中固然可安穩地當個小學老師，也能符合窮人的需要，但時空的變易與環境的刺激，那些家窮國弱的因素，激發他滿腔的熱血，對於如何振興家國，是有無限憧憬與堅強心志的，所以為了實踐更遠大的志向，毅然轉考上浙江大學的電機系，追求更為實際的產業大道，以求改善家道。

　　就在接觸科學性的知識時，飛揚的志氣結合眼界的視野，外在的繽紛世界開啟他的行動，吳冠中內在自發的藝術創意油然而生，此時杭州藝專給予的環境，對他有了無與倫比的吸引力，也是吳冠中「瘋狂愛上美術」的開始。他在自述時說，家人極力反對他改行學美術，因為學藝術的可能出入是苦、是累，也是無際的抽象生活。他寫著：「去喝一口一口失業和窮困

黃光男（右）主持吳冠中（中）在國立歷史博物館個展時留影。（藝術家出版社提供）

的苦水吧」，但他堅定不搖的意志是自由的，也是篤定的，更是巨大的行動力量。唯一擔心的是家人繼續困苦，但在自己志趣的選擇上，吳冠中隨家國的變動，經歷戰爭、流浪，而沉澱了對於美術的執著，同時也在自我實現中，往更高境界前進，包括他在知識上，已由自我需要出發，朝向社會需要前進，除了自己能在大學任助教外，更體悟到學海無涯，志在四方的實踐意義。

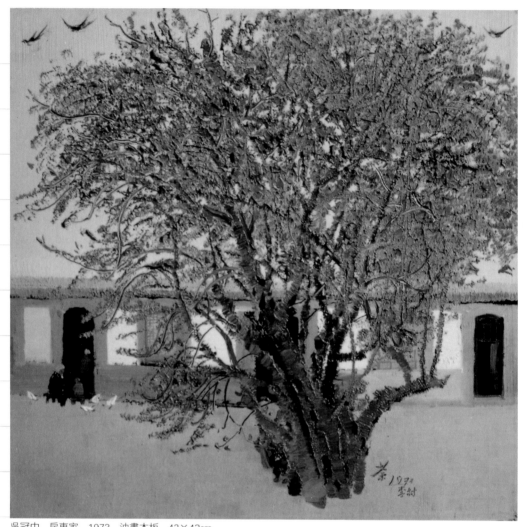

吳冠中　房東家　1973　油畫木板　42×43cm

　　於是在「勤工儉學」的號召中，如何突破經濟不佳與語言的障礙，是吳冠中日以繼夜思索要完成的工作，尤其想到世界藝術之都──法國。為了能了解法國藝壇，法語的學習對他是個全新的經驗，法語也是開啟西歐文化的鎖鑰，怎能不積極努力。這一股勁與後來吳冠中堅持的繪畫風格一般，是個不折不扣的前進道路，於是法文字典翻舊了，也翻爛了，但法文也行了。此時負笈法國，更能應用自如，同時將打開更廣闊的藝術之路。

吳冠中到了法國，一切都新鮮有趣，廣大而精緻。從博物館開始，看到了印象畫派的真品或發現藝術美學的真諦，在於生活，也導引社會發展的動力，甚至是獨領風騷的社會因素。有了這項深切的認知與體會，吳冠中的視野與個性得到了創作靈感。他內在的繪畫美學理念興然飛揚，一方面拼力研習西方的藝術精華，再則思考中國人要的西方世界在哪裡？還是自己的東方文明精神何在？前者的條件優越，是他夢寐以求的目標，後者卻在他內心深處有文化血脈的呼喚，尤其戰後的社會巨變，祖國呼喚與異域的文明究竟是如何取捨，則是他日以繼夜縈繞心中與思維行動中的活力。

　　三年的法國留學、三年的大立大破，不是技巧在藝術的揮舞，而是思想與眼界的鯤鵬情節，吳冠中徘徊在留與不留的矛盾中，其中的選擇，並非是內心的爭鬥，而是文化源流與甦醒的方向，在層層夢魂拂開時，他帶著熱情與理想回到北京。這是何等的氣勢，有種凱旋榮歸的興奮感，也是藝術家拼命衝刺的精神。

　　吳冠中堅定的意志、果決的行動，加上熱情的趨力，重新踏上祖國的土地，當然是經過無數個轉折與掙扎，也不曾忘卻在留學期間所見有關，或被西方世界所隔開的民族意識，他要把自己知道的，藝術工作者也應該知道的西方藝壇，獻給中央美院的學生、獻給極須明白西方文明的鄉親。但是短時間的殷勤教學，把印象主義、表現主義傾囊而教之後，卻開始陷入被批判為形式主義的走資派，這是何等嚴重的指控。大陸文革時把吳冠中下放到農村學習，並被要求自我批鬥，原先的梵谷、高更或馬諦斯、塞尚的作品都是「醜化」農工兵的走資派，並認為繪畫應該是美化為大眾農工兵宣傳的樣板云云。吳冠中真實流露著藝術家本色，誠然在美學與美感之間，尋求畫作的藝術創作的元素，但文革的風潮，如何有自己的看法，儘管避開了他不擅長的宣傳畫、漫畫或連環畫，也無法對大眾的悲歡離合有真實的描寫，因為如高

更的大溪地之女或梵谷的礦婦，是個人的抒發情境，在農工兵政治味的詮釋上，是醜化的行為，所以吳冠中既然農改，又想作畫，只好朝向風景畫上取材，他說：「我實在不能接受別人的『美』的程式來繪畫工農兵，逼上梁山，這就是我改行只畫風景畫的初衷。」悲哉！不遵循領導的畫法，入罪在即，真是古今皆然。

當然，環境與知識會改變一個人的行動，吳冠中以極為簡易的繪畫技巧描繪眼前風景，不在「像」的外在努力，也非得農民知識讚賞，而是大眾的普遍審美觀，倒成了他注意的美感焦點，例如稻田、溪岸、小鎮的樸質，或是山村、雪峰、樹林層層疊疊所構成的線條或塊面，不也是自己曾經思索應用的技巧嗎？而且這次是道地在視覺靜然中突顯的造境。這種情況，吳冠中摒住呼吸，讓嗆人的濃煙飛過，使文革的煎熬成為他繪畫創作的有力資源，他著實在這不平凡的時代裡，有與別人不同境遇的毅力與耐力，才能使蟄伏三十餘年的原創力，一朝衝越出藝術之初的陽光。

或許，天才與奮勵不是垂手可得的，而是經過寒霜雪的淬鍊才能開出馥郁花朵，吳冠中從不同的環境、不同的意志鍛鍊，由家鄉出發，是個帶血帶性的藝術天才，在不知如何對應環境的改變或克服種種困難，有愛有喜，有光有暗，經過家鄉鍛志的準備，有機會到法國留學時的驚喜與感觸，之後又帶著崇高的理想回國，不巧又遭逢一場無厘頭的時代衝擊，從西方美學主張到自己文化的表現，不只因為文革的無名批判加身，也是自己「朝朝暮暮，立足於自己的土地上，擁抱著母親，時刻感受到她的體溫與脈膊，我不自覺地微微搖頭回答秉明的提問時，彷彿感到了卅年的長夢初醒。不，是六十年」。他說的話就是解答了當前他繪畫創作的原動力。因為與之同時或前後留學法國的趙無極、熊秉明、朱德群正是在 20 世紀法國的重要畫家，卻少了吳冠中那一份風雲際會的藝術創作養分，這養分是民族的體溫、東方的美

學，以及「造橋畫派」的現代性。

多年前在國立歷史博物館為吳冠中舉辦畫展，看到他的巨幅畫作，隱約可感到他的畫是自己的隨性隨情的關注，何時用西方畫法，何時以水墨畫表現，似乎不在對象的選擇，而是心象的需要，然在他畫面所講究形式美的造境，很值得再三審閱。他曾也主張「油畫民族化」、「國畫現代化」的論述，也值得在近代美術史上記上一筆。今特從他的經歷、畫歷及美學主張略為歸納如下：

其一，繪畫創作是吳冠中與生俱來的敏感需要，所以他不以當前的成就為滿足，甚至排除障礙，趨向精神純粹抽象前進。換言之，在環境極度不佳的情況下，藝術的表現是滿足情感宣洩的渠道，所以不顧一切尋求藝術內涵並加以呈現，「窮困」反而是促發他奮勵的無限力量。但**「情感的自然表現，是日常生活和交往中的一種手段，他與情感的發洩不同」**，藝術創作是他的本能或是才華流露的自然結果。吳冠中在孩提時期，進而求學過程中，一股尋覓「新奇」的力量，成為他終生奉獻的理想與目標。

其二，壯闊的藝海波浪直襲吳冠中的腦際。從師範教育到工業電機的學習，雖有足夠的謀生能力，但物質的安穩並不能滿足他在視覺藝術美學的渴望，即使是接觸杭州藝專時的衝動，這股力量促發他對語言的進修，苦行僧式的打工，毅然出國留學的艱辛。尤其在世界藝術之都的巴黎，是他夢寐以求的藝術聖地。當然這種眼界，提升他對「象」的重新詮釋，不一定是外相之象或意象之象，也可能是無象之抽象，與中國講究得意忘象的涵意類同，只是西方之象來自作者對於形象個性的抒發，不在「像」或「相」的外在形式。吳冠中曾自述**「繪畫這種世界語無法撒謊，作品中感情的真、假、深、淺是一目了然的」**，所以世界觀的美感形式，何止於當時代的印象主義、表現主義與抽象主義。吳冠中更留意於自己在這廣闊的藝壇中，如何游上藝術

園地，而不止在藝海中且浮且沉。

其三，時代環境的淬鍊成就吳冠中的心性。這裡所要說的是他滿腔熱血回到大陸的澎湃心神，對於祖國文化的迷戀，又得到西方自由形式表現的影響，期待能在祖國的土地上，能有豐盛的養分成就自己的藝術看法。從進入美術學院教書開始，一種西方藝術的傳授內容，到文革時住進農村，被定位為資本主義的宣傳者，到自己被迫以風景畫與農村生活為素材的過程中，吳冠中不斷反思，也睜大眼睛看著自己的同胞從文化根源探求自己的靈魂。他從不能適應的題材，到進入「水墨畫現代化」的進程中，有了更新的體會，這也是日後他作為美術史上的開拓者的根源。

其四，是形式美先於內容美的主張。綜看吳冠中的畫作，雖有論者以為他在西方技巧與水墨畫質的應用得心應手，在線條與色面的應用上，只是油彩與畫彩的分別外，有一致性的內容表現，那便是來自東方，尤其是水墨畫所講求的線條與墨色對比，或有西方調性的加入，整體而言，線的起落停頓是心緒呼吸的縮影。有學者說，這是線的生機或是「線結構」的安置。事實上，吳冠中對自然的觀察，除了文革的磨練外，常常涉水爬山「寫生」萬象，他所見的對象除線的組合，也是大地的生機，他睜開眼睛，也開了心眼，儘管西方畫家如帕洛克的點線織錦畫面，或蘇拉吉的平面寬線亦有此畫意，但他的素描、水墨或油彩的牽連——線條的起伏粗細，正如繪畫微血管的流動。猶記蘇珊・朗格（Susanne K. Langer）在形式美上說：線條是有節奏的、連續的，也有成長性的。吳冠中雖堅持不用毛筆作畫，以為形式變化作應驗，但可以在他的作品中，看到纖細的筆觸或粗獷的筆刷痕跡，前者是線的綿密，促進畫面的穩定性與精確性，後者則是畫境的基礎，可襯托畫面的完整。

其五，純粹美學觀在個性的堅持下，不求世俗排場，卻在內心上注視到歷史的地位與變化，或許可說，當初的繪畫學習並非為物質的存有面，而是

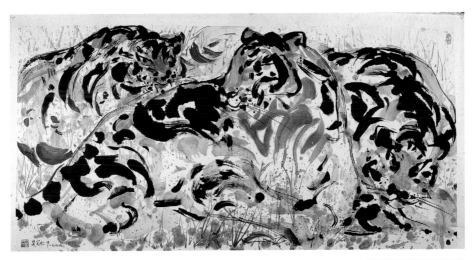

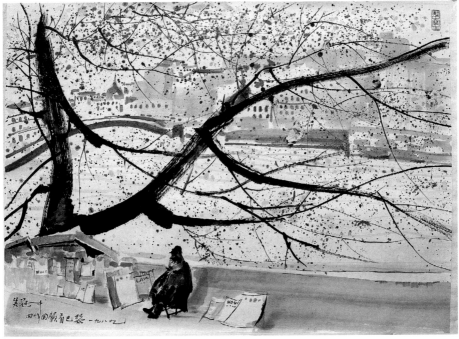

吳冠中　虎　1990　水墨紙本　70×140cm（上圖）
吳冠中　塞納河舊書攤　1989　水墨紙本　尺寸未詳（下圖）

人格提升的精神常新，所以吳冠中一直珍惜他的創作，並不輕易使畫作流浪世面。曾有收藏家選擇一張布滿點線的畫作，看來糾葛著時代的繁複，他卻說自己擁有為宜，而婉拒了被收藏的機會。當然這只是一件小事，他形式表現與內容詮釋，與尚留在法國的華人名家有大不同的風格，吳冠中的「水陸兼程」至少在時代與環境的選擇上，有著明確的東方美學哲思，他的畫也如是觀。

其他有關吳冠中的畫作，是個不斷創新的視覺焦點，具有時代與環境的性格，卻有別於西方程式的解題，而是東方「三易」的迴轉理論，有種鮮明的意志與美感加持，亦有不斷超越的翻新，誠如他說：「寓藝於技，藝術須技術作為載體，來表達作者的思想情感，時代永遠在發展，個人的思想感情隨之不斷遞變，人們的、社會的審美觀不斷擴展，美術史通過各時代技術的演進，記錄了人類的審美發展史、大文化發展史。」在 21 世紀，大家如吳冠中者，豈有停滯不前的躊躇呢？（97.1）

吳冠中攝於國立歷史博物館舉辦的吳冠中個展水墨畫作品前。（藝術家出版社提供）

⑦ 得意天地之美 ——
Lee Ku-mo
1941-
李轂摩 書畫藝術

　　美，原本就是一項信仰，也是一種認知的行為。

　　美，不知何時出現、何時有情趣，或者說有美感。

　　但是，美並不是遙不可及的名詞，而是與生活息息相關的動詞。美應用在思想上時，它的成分偏重在哲學；應用在生活時，它是一種興味，一帖生命的催發力。

　　我認識李轂摩的藝術品後，把美的涵養，拉回在自然與人性間的膠和劑，而且和血脈相通，是個可感可思的生存必需品，有溫度、有機能。

　　回憶三十幾年前看到李轂摩的畫，曾有股不知如何說起的激動，在形式美與內容美之中，對應不到他創作理念與美學原理，常常在與畫友之間說了又看了，就是感應不及他創作元素的出處，雖然是那麼熟悉卻又陌生的題材，他竟然暢快表達了他人沒有想到、或想到也畫不出來的圖像。

　　例如他畫的觀音像、竹林迎風、柳枝擺水等看似平凡，卻親和力十足的畫題，其中家禽、水影兼閑雲，李轂摩似乎不費力氣，就能巧手創作。但我還在尋覓他的創作動機與技法的應用，究竟在哪感動了我，啟示了畫壇的創作天地。是石濤的無法是法嗎？還是范中原（范寬）師我心、師造化？看來都是也不是。他，李轂摩的含蓄沉靜，是否在宗教信仰上有所體悟，參化在神與人之間，有個開天的禪機。說禪機是學習來的，還是與生俱來的？都令

人無法明白他受到怎麼樣的機緣，把生活重心注入了禪性修養。

物象與心象，顯然在李轂摩的體驗上是很契合的共相與實相，或說是他在創作時，不費力的筆墨與意象的結合。這必然有一空間性的磨練經驗，在去蕪存菁中，選擇了最精切的物象作為創作的元素。如此一味，物象必佳，意象必明，它移入書與畫的境界中，便有了物體與物性的寄存。所以蘇東坡說過：「君子可以寓意于物，而不可以留意于物」，因為物有意象，則象徵必顯，反之留意於物，則物必散神。

經過這番反芻，李轂摩的信仰，便從物象轉注在筆墨的意象上；從體、性中進入無象的寄寓中。前者以他對生活的環境為觀察的目標或對象，與之共知共感的鄉里，有純樸的民情、有宗教習慣的修養，這樣的生活空間就不全然是物象大地了，心性天地也展開無限的寬廣，成為他的書法或畫作的特殊風格。當然風格之形成，有更多的要素與條件。

那麼，李轂摩藝術創作風格應該在時空交織與人情世故上，有深切的體現，好比民間信仰中的善與美，在要求處事為人的平準線上，如何達到「言以足志，文以足言」（左傳），包括他繪畫內容或書法的選句。舉例來說他所畫的〈優游〉題款：「請問魚兒那裡去，鯉躍龍門總有期」，借景作畫以養志；又如〈天行健〉，以蕉園群雞行隊追逐之趣，描寫鄉閭所見，畫面滿和似的審美意涵，均為「畫以足意」的說明；至於書法用詞，更在字裡行間流露著性情抒發，例有「做數件可流傳趣事消磨歲月；會幾個有見識高人論古說今」，是坦誠明白的善詞與開散態度。

或許我們可感於他畫作之內容，傳達在筆墨的雅逸俊秀上，既是力道的展現，也是拙趣嵌鑲的能手。入情的是他在為人相處的細節，也在風雨飄揚後的沉積，這份層次厚度是美感表現必要的條件。李轂摩要說的，在畫面上，書寫上是個滔滔雄風的氣勢，在筆墨中以「同類相動」（董仲舒語）應和人

李毂摩
圓夢
穿越時空會知音
2013　水墨
136×69cm

世間的種種。畫作〈我心如秤〉畫境，從寫景寫境中，以台灣大小秤為準，量秤人間的實質重量、買賣、善惡、是非等等，實物寄情，列案論斤兩，實獲大眾之知趣耳！

以最簡單的民俗表徵作為繪畫題材，不著痕跡地刻劃出人生意涵，或許這就是東方水墨畫最深情的表白，也是中國文人畫之所以具備深度美學的要素之一。猶記齊白石說「眼前皆畫我拾起」的話語，凡可知可感的事物都能入情入畫。入情是有所記憶，入畫則能表現，有一份幽幽靈性的升起，感通人性的喜怒哀樂。它，畫面的安置成為協調、統一中的類項，或為山水畫、花鳥畫等的表現。

但是李轂摩的畫作，並不全是文人畫中強調的「文氣」或「士氣」，卻以「自然大氣」作為他體悟藝術美的根源。他說：「畫一些較有陽光的作品，讓大家都健康光明，寫幾行格言佳句，醒世覺人。」一則自然的向陽心情，再則是善行善知的運作。書畫的功能對李轂摩來說，是個見證，也是個承諾。他包括為人處事，遵守社群習慣、力行簡樸真實。若畫格即人格，那麼李轂摩的藝術表現就是人格完成的整體。

且看看他畫的〈課子也課己〉，除了描繪祖孫研習四書五經的場景外，它不忘在適當的畫面寫著：「曾子曰吾日三省吾身，為人謀而不忠乎，與朋友交而不信乎？傳不習乎？」的辭句勵己，反映在他人格上的，是個不必再詢的朋友，只要應允的事，必得其果。李轂摩近年的親近山水農舍，自然在文化修習的底蘊上，是中華文化儒、道、釋的結合，也是宋理學中的「萬物靜觀皆自得，四時佳興與人同」的原理，所以他自撰：「得山水清其人多壽，饒詩書氣有子必賢」，似乎可窺其內在美善的體現。進一步說，他驗證人與自然的關係，人生縱有百歲馳騁，可呼風喚雨，但與天地的自然比較又何其渺小，「千里之遠，不足以舉其大，千仞之高，不足以極其深」（莊子秋水

李轂摩　少言多行　2012　水墨　45×68cm

篇）。這是人生悟性可理清的思維，正如他藝術表現的寬度，也如「天地有大美而不言」，看他的書畫藝術便有如此感受。

　　無以復加的文氣，出自他心性的流露，有人以他的藝術表現是「詩思禪心共竹閒」（陳欽忠教授語），何其妥當的比喻。雖然對於「禪」，我體驗不多，但對於詩心卻略有感受，他畫的〈少言多行〉、〈細語〉、〈知止〉等作品，有種欲言又止，卻嵌入詩情的延展中，感動人的是他在畫中的隱喻，暗示與宣揚都圍在筆墨揮灑空間範疇。李轂摩說：「鄉下蟄居，依山面田⋯遠山近樹，田畦稻禾，農人呼應，成就一幅自然圖畫。」這是他的畫心，而「閒來閱讀數行前賢詩詞佳章，試幾筆久藏舊紙」這是他的文心。雖他的齋居名為不二齋，但是純一定性，來自學養與磨合，造就了他的人生，也刻印著他的繪畫標記，好一位受人推崇景仰的「台灣水墨畫風格」的傑出畫家。能創立風格，是何等尊崇與嚴肅的課題，撰寫本文前，曾為他的畫作寫到：「他的畫集合了大眾所理解與追求至善至性的物象符號，或攝取民間生活物象精華，巧妙表達大眾內心的圖像，使觀賞者能進入作者的心境，並共鳴彼

此的期待。」加上才華來自鄉里匯集的習俗親和，以及技法的應用自如，台灣風格就如此產生了。

那麼，台灣寶島究竟給李轂摩的畫作多少養分，不妨試探其要義。首先是傳習的教養，來自書香門第所列下的標準，黎明即起，打掃庭犁，而後是儒門的天地君親師的秩序，以及正修齊治的道理，按部就班學習或實踐；次者是耕讀漁樵的生活，但求自己本分，勿作非份之想，一切以恬淡自然為本；再者乃在社會公益、服務桑梓，以己力服務大眾之事，招呼過門鄰居，處之泰然人生觀；另次是古今文學典故的機能應用，活化書畫的意境。不論是借景移情或寫意求真，或是諧趣醒示，李轂摩的特質在於「**用志不紛，乃凝於神**」（莊子）的呈現，也可說意在筆墨或成竹在胸的行動。

若從繪畫美學觀點，除了東方求以儒、道、釋之以禪的生趣之外，可以發現「生活、社會」的核心是李轂摩畫境的特徵，不論托爾斯泰說的「生活即藝術」，以生活實質作創作的素材，而能入情入性者，藝術必然受到感應的理念外；以社會情狀作為藝術表現的重心，正如泰納說的「時代、環境與種族」是決定藝術品成功的要素。李轂摩並沒刻意在這些方面力求表現，但在「生活環境」的體悟上，事實上已入創作之化境。例如他應用民間的習俗與信仰，打動人心的畫作或勵志書法，是廣大人文價值的展現，其中繪畫、書法的創作內容，隨手拈來是經過千挑細思的安排，在宗教圖像上求善，在台灣土地上求真，在畫面的應用上求美。有情有味，有趣有靈，尤其他的用筆拙趣有力，乃是入情得趣的功力，又是巧妙施筆，是個「**取象曰比，取義曰興**」（皎然語）的對應，凡事物情狀都在他的比興之中，給予新的活動空間，引導觀賞者「有心亦然」的共鳴。

因為學習文趣而必須涉入文學，畫面最能感人的篇幅，如〈赤壁賦〉、〈蘭亭序〉所引發的古今文學藝術的結合，書畫一體的創作，既新且久的圖

像，堅強不移的美學詮釋，是他獨創的意象；李轂摩應用台灣社會的禮俗，其中大紅玄妙的民間色相，也成就他生於斯、長於斯的材質表現，是那麼地親和順暢。這些特徵是台灣土地的風格，當然是他無可取代的獨創風格。我深受感動。

　　繪畫者，人格之反映，價值之詮釋，李轂摩的藝術表現，是「笑而不答心自閒」，也是「別有天地非人間」的超邁，間隔人與事的糾結，成就了人世間圖像中，他的畫是天地大美，台灣生機的圖像，是他「虛懷應和」的時代精神所具備的藝術美學，應用在藝術品創作上，豐富而充實。（97.12.7）

李轂摩　切莫強求　2012　水墨　58×59cm

萬流爭壑
8
Huang Yong-chuan
1944-
黃永川 繪畫表現

認識黃永川是在二十幾年前的事。

第一次見到他，就被他那一份溫文儒雅的氣質所吸引。相對於更早的時候，觀賞他既文人氣又有現代感的水墨畫作，曾感喟道此乃高雅之士所筆墨的畫境，因而私自感佩有加。其中看到水墨畫中的山水造境，是創作中的逸品之妙，雖具形態之具象寫實，卻蘊含著一股超越傳統理念的創意。新情境來自新心性，黃永川不必在畫面外滔滔不絕地說明他的繪畫理念，從他的畫上就可感受他那基礎美學的根基、雄厚的文藝內容所支持的氣勢，「理」與「氣」支持這個時代水墨畫的境界。

也因為風雲際會，同是藝術的愛好者，同在博物館界服務，對於繪畫創作的動力便有更多的共鳴。有近九年的時間，由於工作的關係，使筆者更能親炙他為學處世之道，也更了解他在繪畫之外的文藝素養，不論是他的古文物研究、歷史考證或是繪畫理論的通暢，更重要的是他能融古潤今，以及詩文的創作，這似乎是古代士人必備的素養，或是耕讀世家文化傳承者的必備條件。

這時候，應該了解黃永川的藝術素養，包括「傳承」與「創作」二部分。傳承者又有人格心性與實踐美學之分。前者仍是儒家孔學的啟迪，其中詩經提升他在古詩上典故與詞藻、論語則滲入在人格教化之中，而秦漢散文亦為

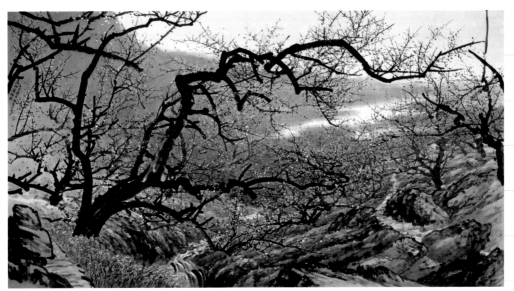

黃永川　烏松崙梅林　2010　97×180cm

他的文筆雄健之質的來處等，學識在心性成長的過程，便是信心與力量，這也是他平日不言他事自有主見的原因；後者則是他在嘉義農村上的鍛鍊，黎明即起、打柴耕地，使之四體勤動，五穀明辨，體悟人生善性與服務桑梓的志趣，這也是他日後成就自己極為重要的功課。

　　至於創作部分亦區分在繪畫上與文化內涵上的成就。繪畫可說是他在師大美術系及日後研究主要學習的學門，就創作項目，集千餘年來水墨畫的精髓，提綱挈領地展現其哲學思考，尤其東方思緒的方法，詮釋水墨畫時代意義，同時就水墨畫的形質上，沿襲優良的表現風格，開創具有時空特別風格的製作；民族文化的發揚上，他研究了古文明中的生活情趣，亦即實踐美學的外在表現，以中華插花藝術作為其人生積極價值的回饋，開啟或說再創中華古代插花的新境，使這一項雅緻美學再現於 21 世紀大眾的生活之中。

　　關於這項成就，就得再詮釋一番，因古人常以「書畫琴棋詩酒花」為生活中的必須涵養，也是作為雅士的必備條件。但經過歲月增長，現實生活與

態度的改變，對於這些帶有學養與藝術創作的技巧，幾乎好像斷了根的樹林，落葉飄零，得不到更好的滋養與呵護，致使精神生活與價值大變，也無品味高雅的生活情趣。其中書法、繪畫、詩詞可能轉入了文人的學養裡，而琴棋酒花卻不易受到傳承，因為除了酒可能尚可嚐醉之外，琴音繞樑、棋盤不語及插花品供，則要一番學問與功夫，才能表達出那一份風雅品味。因此，現代人七件文人標竿，若無法揮其一、二以展才華，豈能言雅逸乎。但黃永川卻能從古文化與當代生活中，得其大要。除了水墨畫的成功外，書法二王

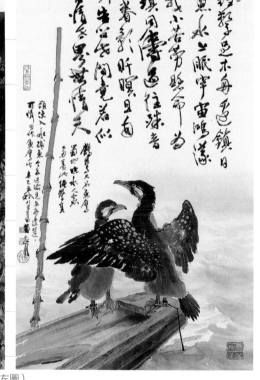

黃永川　山林之歌　2001　水墨　88×44cm（左圖）
黃永川　魚鷹吟　2001　水墨　86×47cm（右圖）

兼明清筆意，而詩詞亦工對聯與絕句，而應用在中華插花的文化傳承，卻是承先啟後的妙手。使他領導下的中華插花團體，能從古文物、古藝術、古美學等，重新活起來，有別於源自中國藝術的日本花道，而學問、人品、思想、才華所注入的花藝，得到空前的推崇，發揚美學生活與藝術生活的完善。

或者說，一個團體的能量是一個領導者學養的表現，也是他的洞悉力與自身內涵的發揮。那麼黃永川在所展現的水墨畫中，究竟有多大的涵養與表現，則是可以略談一二的。一則說明學問是共感共通的整體，再則是他獨到的才華展現。

首先是他的國畫創作，以當下水墨畫表現來說，有二種狀況，其一是古法沿襲，包括對師承的傳技，使國畫的創作有一種筆墨習慣的視覺經驗；另一種就是強調寫生，本也是一個好現象，都在技巧上描繪真實，有如攝影式的呈現。關於這二點都具有長處與短處。短者前者失之形式，後者未見創意，都無法盡之水墨畫的藝境。因此長處者是傳統中的文人氣質，包括了學問、才情、人品與思想的修習，以及對物象觀察力與敏感度的抒發，這些是黃永川所獨見而付諸實錢者，有別於近代水墨畫習氣之迷眼，另創新視覺新生機的畫作。如宋人的「度物象而取其真」，甚至是「身即山川而取之」的意象選擇，關於這一點，黃永川是其中的佼佼者，如他畫的山水畫均是物我合一的取材，以及同景同溫同境的感受，訴之於筆墨的是立於高山則情滿於山，入於瀛海則情溢於海。

黃永川深知畫者心也，也是生活的反應，當他畫〈山林之歌〉時，自題：「清嘯樹頭三兩聲，紅毛險谷盪回程，佑懷小子無難色，為有青山懂我情」，擬人造境、心象相融，佳句襯托倍有感受；又畫〈魚鷹吟〉，七律詩曰：「銀鐺繫足木舟邊，鎮日逐魚水上眠，宇宙鴻濛容我小，苦勞懸命為肚填，同儔過往殊音應，眷影旰瞑且自憐，告問世間竟若似，有情世界無情天。」

這種惜物喻情，甚至是表志的表現，對於書畫家是生命的呼喚與起伏，黃永川卻能在畫境刻劃出人性的光輝，包括更多的作品都具有社會性的反應，換言之，他的畫作如〈慈母鳥〉、〈得瓜圖〉等都是活生生的生活現實，是反映時代的佳作。

至於山水畫的題詞或選材，非得清風不言松，非有傲霜梅不談志的寄情，儘管只是平常所見的北海岸或阿里山，甚至是庭園小憩的場景，都能有「赤峰寒日後，細雨度川來」的引望，還有那「雨前三伏暑，風送一帆秋」的境界。至於他擁有學院風格的基礎，見景生情，有情入畫的題材，如蕩子婦、裸婦或樂荷圖、夜市等社會性的作品，既現實又真切，使畫面充滿了情感與雋永的含意。當然，黃永川更把握人間至真，筆墨至性的風格，在這個時代投注更為輝煌的美學價值。

再說他的行書對聯，又是當下書畫家所少有的才情，他曾以「風、花、雪、月」嵌對句，計有二百多對之多，若黃永川不在古文學上著力，則對句必亂，而今工且細，情且思的佳句，叫人看了羨慕不已，茲舉一二為欣賞：「雪屬丹心真月旦，花寒瘦骨太風流」（雪屬、花寒）；又云：「不待風，花魁已傳頭信到；偏宜月，雪牆橫過一枝來」（不待、偏宜）。再對：「花飛瑞雪三千戶，月照春風十萬家」（花飛、月照）等等，黃永川自撰並以行草為藝，這種功夫，若不是他那份自勵自信的奮勵，如何達到藝術機能的新生。

藝術創作貴於思想與情感的寄寓，也重於社會發展感應，不論今人古人的創作，審美能力與創作能力，來自「清幽自適」與「銷日養神」的薰陶，也來自學養的充實及對社會現實的反應，更確切地說，是個性的抒發、能力的卓越。而這些條件都得到完善的程度時，黃永川的書畫豈有不發光的道理。（92.8.29）

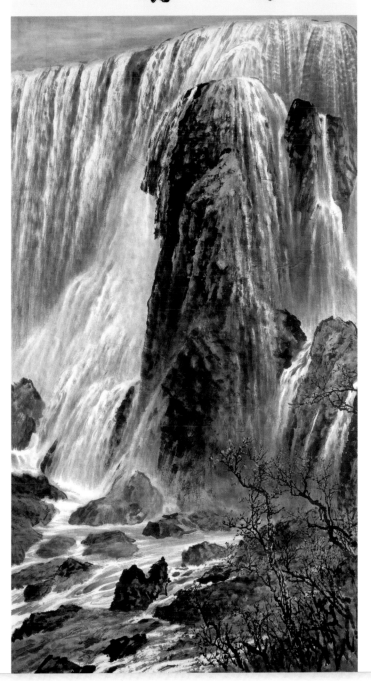

黃永川
九寨溝珍珠灘飛瀑
2010　水墨
203×96cm

為台灣大自然造境——

Ma Pai-sui

1909-2003

馬白水的水彩畫

　　在台灣畫壇中以「水彩畫」成就功業的，馬白水是位傑出的畫家，若以「馬白水的水彩畫」命題，則不能不想起筆者認識他的經過。

　　記得在孩童時期，教育部編的美術課本裡的範作，就是馬白水的示範作品。當初介紹水彩畫表現的「速度、輕柔與明快」是水彩畫必備的條件。在我懵懵懂懂的年歲裡，既敬佩又羨慕，總覺得這是天才才可能畫出來的，看畫面清雅幽靜，筆彩天成，景色如此安祥，台灣之美美如畫境的感受，一刹那間把馬白水當成神彩昂揚的偶像。

　　至於我真正下決心要在繪畫上求得能量時，是在初中畢業後，進入屏東師範就讀，特別在繪畫領域上力求努力，不論素描、水彩或國畫，廣求知識，開拓眼界。當時看到美術課本的範作——馬白水描寫台灣椰林、田園的畫作，一股悠悠鄉情油然而生。其簡練明確的筆觸，造境自然的技法，使人欲學而無方，便請教我的業師——白雪痕老師這是怎麼畫的，白老師永遠回答一句話：多畫多練習就會好！我半信半疑地幾乎每天都會利用時間練習「馬白水筆法」，但資質差異，加上得不到真傳，常在懊惱中嘆息，哦！要當美術家談何容易，儘管當時我與另二位同學顏逢郎、呂金雄已成為地方、全省水彩畫比賽的優勝者，卻不能體悟更深入的水彩畫美感。之所以那麼熱中水彩畫，除了它更適合台灣的風土人情外，簡便的工具，便能行走各處，這才

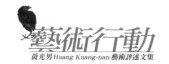

是我們能力可及的。

　　因為如此的機緣，瘋狂似的朝夕學習，只求能有馬白水畫法的風格，在鍥而不捨的追求下，白雪痕老師說：我們是好朋友，你們可利用畢業實習時到師大去請教他，並將地址記下。但是實習時間緊湊，如何能前往請教呢？只好默默地等待機會出現。

馬白水　颱風街景　1956　水彩　50×38cm

　　就在入秋的早晨，有陽明山之行，老實說，參觀草山風景，除了一望叢林連綿外，並沒有住家大貝湖畔那麼美，至少山光水色映雲影，飛鳥鳴禽引青天的景色，陽明山是有部分不及的，但邊走邊搜奇，就在陽明先生銅像附近看到一群人圍觀一位畫家作畫，畫家神情和藹，微笑面對遠處山亭水流，在一片寧靜中示範畫作。看這位運筆順暢、調色準確，幾筆帶上相應的枯疏濃淡技法，畫面上呈現飽和的水氣，群山翠青的亭榭，再隨筆畫上點景，真是出神入化，美不勝收。

　　相詢在場的青年人，才知道這位畫家就是馬白水教授，此時顧不得人語紛擾，毅然箭步前去鞠躬請益，說明業師帶信晉見的始末。我終於可當面拜會這位心目中的水彩畫名師，也領受他和藹的慈容，在幾分鐘的談話中，使人感受到他那份「繪畫是心靈的生活，美感在善念積成」的教示。

那年是民國五十一年，我有所感悟，有所行動，決定了自己學習的方向。次年我師範畢業在高雄市鼎金國小任教，依然在教學與學習之間，向白雪痕老師探知馬白水教授的消息，也決意能在服務期滿後北上求教。雖然我未得馬教授的教導，在一連串的求藝當中有失之交臂的遺憾，但因為難得請益可能更能銘記名師的風範。之後，我考入藝專，他在師大……。我考上師大美研所，他定居紐約，這樣的環境變易，我無緣親受他的教導。

　　這種環境下，一份師道的互動，從白雪痕老師引發了對馬白水教授的尊敬。此後，我擔任台北市立美術館館長，開始注意到畫壇的美術史發展與美學教育的滙流，在諸多的研究課題上，台灣水彩畫類的整理，直接浮現了很明確的發展脈絡。換言之，對台灣美術界提供典範的水彩畫家，有多少名師在一項類中特別有貢獻，也就是所謂水彩畫宗師有誰可以承擔！

　　基於美術館的營運需要，筆者開始思考水彩畫教育在台灣美術教育中的重要性，尤其以台灣氣候環境與社會意識認知，水彩畫是項普及大眾的美術教育課程。因此，在眾多的水彩畫家中，歸類出幾位特殊表現的大家。其中如藍蔭鼎承繼日據時代的石川欽一郎畫風，以透明水彩畫派表現台灣鄉土風景的畫系，李澤藩也師承石川欽一郎的畫法，卻自創為半透明水彩畫的層次法，影響台灣水彩畫壇巨大，堪稱為美術教育的傳承者；又及曾景文，他雖在香港從事畫作，卻以《今日世界》雜誌傳播透明水彩的一位畫家，至今台灣水彩畫壇受其影響者亦能承繼其風範，而馬白水是源自大陸來台的水彩畫教育家，除了以塊面、透明、水墨技法融入畫境外，將物象簡化、歸相成為他創作的元素，更是台灣水彩畫界的一代宗師。

　　這四類畫法，四位水彩畫大畫家，他們的創作理念與美學詮釋，成為台灣美育的重點工作，而馬白水的水彩畫所影響的台灣畫壇，更是厥功至偉。

　　對於社會有貢獻的藝術家，有美學見解與創作的人，美術館得主動加

馬白水　中興大橋　1964　水彩　58.5×123cm

以研究、整理與展出，才能促發美術教育與美學的推廣。這項原則確定後，便計畫邀約幾位傑出水彩畫家作為典範的展出。其中馬白水是熱門爭取的對象，最後卻被省美館（今國美館）列為展出的大師，使台北市美術館（我任職時）失之交臂。但對於水彩畫作的研究，已蔚成風氣，於十年後，我服務於歷史博物館，便依水彩畫家們的創作成就，包括席德進、李澤藩、藍蔭鼎諸名家，以學術、創作、台灣的角度，安排深入的研究傳承展。

馬白水教授當時仍然創作不輟，在王秀雄教授的推薦下，國立歷史博物館便提前展開對這位影響台灣水彩畫家的研究，並盛大展出他的畫作。

之所以稱為盛大，是因為除了他從紐約運回經典之作外，並從收藏家處借到近百張平時未公開的創作，使馬白水的水彩畫能有較完整的展出，包括在大陸時期以圖案設計似的寫生稿，台灣各地的采風畫境等等；也訪問馬白水本人、他的學生、親友，記錄他與台灣美育的相關文獻。當天開幕時，師友、畫壇名家相聚一堂，可說盛況空前。

於此，我們可以從他的創作歷程與特色介紹他的成就。

就其自述繪畫的動機時，他說：「不論生活的衣食住行，和各種行業工

馬白水　雨過天晴（碧潭）　1963　水彩　76×106cm

作成績，以及種種藝術表現，同樣依賴三個原則：（一）頭腦的思想、想法；
（二）眼光的目標、看法；（三）表現的技術、作法。」這是動機，也是規劃，
他的美感經驗促發他創作的動力，以外在之美乃存於內在的心靈。藝術創作
除了熟稔的技巧外，那份特有的敏感度，正在經驗現場調適，馬白水的早期
技術掌握，包括了設計、結構與色彩的安置，都有獨到的修練，直到來到台
灣時的美術畫壇，流行的傳統中國水墨畫，他有截然的體悟與選擇，正是一
個畫家堅持表現的理念，是自我肯定的成就。尤其在大時代的變化中，如何
瞻前顧後，以西潤中或承受現實美學的招呼，馬白水也開始了繪畫圖像的造
境。曾有研究者將他的繪畫分為：簡化形變的繪畫觀、圖案化的裝飾性格、
中西合併的彩墨觀、形色線面的音樂性、集錦、多合一的開創（韋心瀅語），
相關這項分析，來自他的自述與作品的呈現，所提示的種種特徵，可在他的

畫作中一一印證。

在此，我們可再引用王秀雄教授的說法，他以泰納（H.A.Taine）美術史原則：個性、環境與時代，作為馬白水繪畫歷程的特點，認為馬教授是位有行動力、實踐力的人，在信心與把握中從事繪畫創作，也是個能逆來順受，以環境變化作為視覺藝術的對象，並且以寫生作為超越前人的籌碼，加上時代性與世界潮流的思維，去蕪存菁把時代的特徵表現出來。有這些優秀的條件，他手的靈巧力與思考的美感結合，馬白水風格出現明確而亮麗的成績。

在諸多名家的評述中，或許不足說出更貼近他性格的熱度，他說：「**貫通中國傳統上追下探的思想，融入歐美現代色彩與橫衝直闖的觀念**」。最後才成就他的畫風。不論這項宣示的深度如何，在他的繪畫表現層次上，確實有著「現代性」視覺考慮，其中心靈上力求視覺現象的平靜，除陽光、陰雨、寒暑、晝夜不同的景色變換外，如何在我所畫你所看到的對象中，有共通的感情符號，不論東方人或西方人的領悟。這項主張就藝術家來說是彌足珍貴的才華，方能突破原有的習慣形式。馬白水在這方面聚雲成雨，令人耳目一新。

我們試著在他諸多畫作中，看看他的主張：「**我愛中華文化，世界一家，和時代變遷特質，肯定繪畫乃人類共同語言，強調中西融匯、古今貫通的傳承思想和彩墨主義**」的理念，是否就是他表現的內容。或許有部分是明確的，例如彩晨的流通，所應用的水分與色彩，常是西方筆法，國畫的中性色調，即灰色區域以淡墨渲染的特質，使墨和彩相融。又如取景的選擇，常有等角透視或是鳥瞰透視的關照，從平視、仰視到圖案的設計，確實是中西融合的表現。此外，我們更可看到他在圖像造景上有幾點特徵，其一是簡化風景，以接近造形的結構布局，有如山水畫中虛實相應的安排；其二是色相與明暗的反差，往往全張畫以灰色調作為底色，然後加上對比的色差，強調主題的重點，在形色安置上，接近攝影光影明暗的應用；其三是以近景特寫反襯遠

景的明快，使畫面充實感增加；其四是幾何圍棋式的空間表現，構成畫家的特殊表現；其五是裝飾性的筆法與點景，使畫面華麗幽雅、寧靜而悠遠，觀賞者可領悟自然的巧妙安排。

至若他畫他所見、所知、所感，往往是大眾同樣感受的名山大川，或是地方特色，從他諸多的創作分析，他熱愛台灣的環境風景有幾類：（一）民宅公厝的描繪，如總統府、歷史博物館、鹿港古厝、林家花園，（二）名勝風景的攝取，如八里海邊、椰林風情、碧潭等；（三）以地區特色的名山名城，如太魯閣、聯合國、舊金山、海灣等，以及點景小品的掌握下筆成章，趣味橫生。他以攝影式的鏡頭，以水彩技法，更貼近人性靈敏的表現，是他自身才能與修習的結果。

看他的人、欣賞他的畫，有些時候是無法連結在一起的；他為人謙和持重，給人煦煦然的溫情，而畫作卻是明確自信，有所為有所不為，每一幅畫都恰如其分，擷取勝景美質，以一種人類美感共識的姿容出現，絲毫沒有模糊的筆觸出現，幾近圖案式的精簡，攝影式的準確，印製式的格調，若沒有完善的技法與內在修為，如何成就大師的名銜。

以台灣美術環境作為起點，投入國際藝壇的畫家，他除了有過人的美學主張外，更重要的是「自我」與「超我」的堅持與理念應用在繪畫上的創作。熱愛的文化根源——中華文化在台灣及放眼國際美術思潮，他的選擇奉獻對象及生命的安置，台灣絕對是首選。所以在 1999 年他有意回台展出時，筆者曾請教他的看法、想法——如何把畫展作得更完善，他說：「我是回國提供自己畫作的成績，也希望把畫保留在台灣，所以博物館畫可能以時代、環境縱向思考，再以我個人作品作橫的檢視，我能提供的繪畫思潮與運作，無條件留存在博物館作為美術教育的資源，當然請大家多多指教⋯⋯」，好一位藝壇長者，也佩服他愛鄉愛國的情操。

以他在師大美術系作育英才的影響力，並領導美育的推展，他的水彩畫成為台灣水彩畫教學的中心與風格，實在無人可以取代。

　　從青年時期就受到溫煦的鼓勵，到筆者作為博物館館長，他的談話一直深植心靈，也感佩他的大師風範。馬白水教授的「無慾以觀其妙」、「有慾以其徵」在他的創作中體現；以「美感是活水」、「反者道之動」的邏輯思考，注入作品的趣味令人感受甘甜與回望，以「大我的自由自在」進入藝術創作的領域裡，成就一代宗師。（98.9.23）

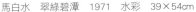

馬白水　翠綠碧潭　1971　水彩　39×54cm

⑩ 提升心靈層次的藝術家

Liao Te-cheng

1920-

我的老師**廖德政**

　　台灣前輩畫家中，在藝專教過我繪畫的老師計有：李梅樹、劉煜、李澤藩、陳敬輝、盧雲生、施翠峰、林書堯、吳棟材、洪瑞麟、廖德政等教授。還有更多教繪畫理論，以及中國繪畫的老師們不在此列。

　　記憶猶新的場景，是這些老師的涵養、教學精神，在「美學理念」詮釋上各為不同的見解與堅持。其中對自己個性的抒發、專長的表現，是無可取代的個人繪畫風格。他們均受到藝壇的敬重，然而在美感抒發上為很寬廣客觀的條件；在美的形式上也為很多共知共感的符號。所以在校期間，同學穿梭在眾多老師門下，在自由且優質的環境中，各有選擇的學習。同時造就了日後同學們各有優秀的成績。

　　美術科教學，對於基礎美學與繪畫技巧，在「專業」的理想下進行，並沒有提早分化的類別，例如在二年級才開始有西畫、國畫、雕塑的分班，分別在藝術形式學習後的專科教育。換言之，作為藝術創作者的必備條件，不會因組別的不同而有所偏頗，其中素描、美學、色彩學、解剖學、哲學、美術史是共通的課程，尤其對素描課程的要求，在整整兩年的學習課程中，是不容絲毫放鬆的。但也因為素描是繪畫技巧的基礎要求，所以任課老師就有四位之多，每學期有一位教授，分別對造形、結構、調子、色澤、描繪能力教導不同的表現方法。

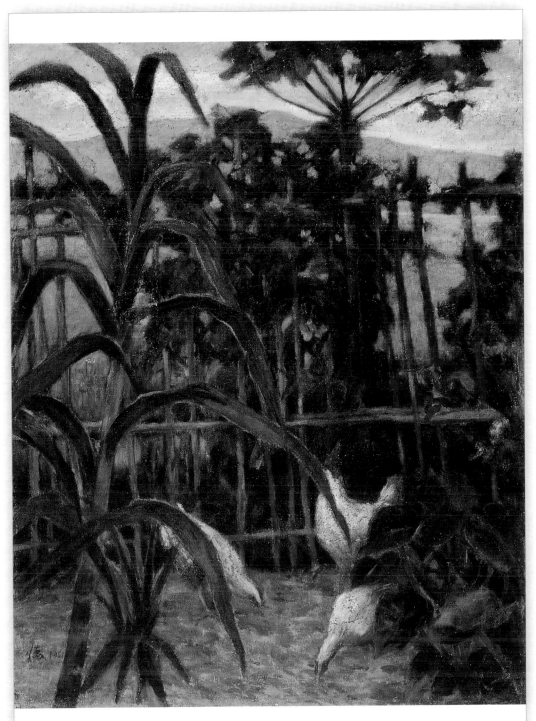

廖德政　清秋　1951　油彩畫布　91×72.5cm

廖德政　大地　1991　油彩畫布　50P

　　教我這一課程的老師，一年級是陳敬輝、劉煜，二年級是洪瑞麟與廖德政，他們都是知名的畫家，也是學有專精的教授。他們循循善誘如沐春風的教澤，至今依然溫馨。或言行感染、或藝術創作的展現，教授們傑出的表現都是我們學習的榜樣。當時並不知道他們都是台灣美術史上的大畫家，只知道他們對繪畫技巧的要求是嚴謹而認真的。雖然我們這群自認已有相當基礎的學生，常提出一些似是而非的理由，請老師為我們解惑，實際上涉世未深的小子，如何知道畫境的浩瀚，但在老師不厭其煩的解說下，我們似懂非懂地接受這些經師、人師的教導。

　　我記憶深刻，二年級的素描課，洪瑞麟老師的粗獷筆調與廖德政的細膩筆觸，常常是相對的矛盾，但他們的教法卻又是絕對的協和，異口同聲地表示「嗯！某某老師的見解值得學習，不妨多多揣摩學習。」這種謙和的態度，

感應了日後同學們作畫的態度與做事原則。

廖德政教授常以後輩自謙，說：「洪老師有很深厚的學養，素描與創作結合一體，您們應在結構與碳色的調和上，多多參照學習。」事實上，素描並不只是型態的描繪，也是意境的表現，廖老師以商量的口吻與同學討論，在四小時的課程中，我們要學習的是技巧、美學、知識、情意與態度。那一份屬於師生情誼，超越時間、空間與順序的互動，直覺到藝術家的涵養，有如此地熱情與冷靜、溫馨與期待，真是幸福的時刻。

每一次遇到作品集體講評時間，也是我們最期待與最緊張的時候，因為廖老師會公開讚美同學作品的優點，同時描述素描創作的缺點，在讚譽與改進之間的平衡論述，往往在於同學自己陳述的內容上分出見解的深淺。好比型態與調子之間，究竟是色澤的層次還是造形的結構、或作為畫面統一的穩定性，是否與內容的闡釋有所關聯，以及畫作的氣勢、境界，是否在視覺安置和諧之外的心靈等提問，使我們這群想進入藝術堂奧的學習者，引來更繁複思維與實踐能力的自我理解。

記得廖教授引述一段文字：「美是一種和諧完美的形式」（雨果 V.Hugo）的同時，盡力於口述與畫作表現之間，作為有機性的建議。事實上，我們在懂與似懂的受教期間，並沒有太多人理解他教學的目的，在於惟心的浪漫，還是經驗視覺的呈現，教室的氣氛卻充滿一種關懷與崇高的美感氛圍。這種感受對於當年僅憑衝動與堅持說要成為「畫家」的同學來說，無非是一種面面相觀的思慮，並在老師的嚴肅態度指導下，發覺藝術並非三言兩語的陳述在筆墨間的外表，而是雋永含蓄的圖像內容。既要技巧又要心靈，畫家的修養更是浩瀚無邊的磨鍊了。

對廖老師「專業」教學的感動，讓我們對他有更多的猜測與好奇，很想了解老師家世與求學的種種。但是由於他的謙謙君子風範，並沒有太多機會

與老師暢談他個人的簡歷與資歷，只知道他是從日本回國的藝術家，是實踐家專的專任老師，能夠得到他的教導是因為科主任李梅樹的力邀，才能每週到校教學。我們何其幸運有機會親炙教澤，所能用功的就是「畫家」進階的課業，是否能在資訊不足，窮困的環境得到老師的教導與鼓勵。廖老師在一次審閱作品之後，突然向我們說，他將不再來校教學，因為他退休了。那是1968 年，我二年級課程將結束之前，由於對老師的喜愛，問他說如何有機會請教老師，他答以實踐家專。這一訊息讓我在畢業後（1969）每年均寫賀卡向他賀訊，但似乎都沒有得到回應。雖然隱約打聽到他又在開南工商任職，但在茫茫期待中，對老師的思念只好存在腦際間了。

在藝術學習的成長中，我一直記得非常本土性、且具國際性的教授畫家，就是洪瑞麟與廖德政兩位，他們的共同點是人師、經師，是很能掌握環境與時代精神的藝術創作者，而且兩人的情感歷久彌堅，雖然他們在畫作上粗獷與細膩的風格互異，但想法與和煦地情感卻使我們念念不忘。然而出身南部的窮小子如我，除了懷有一顆感念的心外，只能在夢境時追尋老師和藹教導情狀，以及高山仰止的教澤。

我在橫衝直撞的學習，不論東洋畫或西洋畫，在高雄、台北兩地繼續學習，而且為了在繪畫內容上有更多的思維，先後完成國文系與師大美術研究所的課業，並在 1986 年通過公務人員甲種特考，被任命為台北市立美術館館長，再度蒞臨台北市的環境，心中想的是藝專時期的老師們，他們都在哪裡？能否再次得到他們的指導，當然大部分的師長均能聯絡得上，惟有廖德政老師不知在何處，寄往實踐家專的賀年卡也不知去向，是有些失望與落寞，因為廖老師的風範直沁心中，不僅親和力的感染，使我們覺得春風拂面，同時是尊崇他對美術品的嚴謹，一絲不苟所關照的畫面，層層疊疊在思維的起伏之中，有時候為了糾正幾筆的錯逆，可用半天的時間解釋。這種教學態

廖德政　田莊　1975　油彩畫布　12F

度，除了說明他在藝術創作的精確外，也看到「師者，所以傳道、授業、解惑也」的真情。

　　這份師生情感，看來不只是學生單方面的期待，也是老師念茲在茲的情愫。猶記我初任台北市立美術館的館長時，座落台北市的美術館，館長竟是來自高屏鄉下的應試者，因此媒體報導熱烈，館長黃光男的名字也躍然紙上。這個名字，老師有些熟悉，但沒能認定是否就是他的學生，直到遇見賴武雄教授告訴他，是他藝專的學生，才從他保留的素描成績單看到黃光男的成績，且關心我是否能勝任這個萬人注目的現代美術館館長之職。

　　原來，廖老師綿細心緒有如他的畫作一般，深藏著人情的喜怒哀樂，賦予互動的熱情與感應，學生何止百人、千人，他仍然保有「細數學子因情重，

緩憶芳年得歸前」的心境。我得這份珍貴的師生之情，感受廖老師的恩重如山，如沐春風的喜悅。之後與廖老師及師母密切聯繫，尤其接受師母的諄諄提醒，身體要健康，必要保有恆心的運動。之後被邀到廖老師山裡畫舍，聽音樂，暢談畫論，感慨人生，方知他之所以沉默冷靜，即所謂徐步望遠，乃因家族受難時痛苦的歲月所反應出來的胸懷。相關廖老師近年投入藝術教育與人權工作已有詳細報導，在此不再贅述。

這份遭遇，卻是廖老師更執著於藝術創作理念的抒發，關懷畫壇發展的動力，也是他在畫面永遠寄情於寫實與自然主義美學的詮釋。是心情的抒發也好或是對於自然希聲無名的感應，在生命的深處呢喃，迴盪著清明。

或許身為廖德政的學生，略知他在畫面表現的意涵，遠超過一些評論者的描寫。或畫明月卻不是皎潔光芒伴清空；不斷地在草地畫出層層疊疊的顏色，也不一定在重複綠草黃土的彩繪；畫牽牛花纏倚著籬笆，又是表現什麼呢？諸此等等，廖老師可說的不一定要說的，不說的卻在嵌鑲色彩的畫筆上。是靜物畫、風景畫或人物畫，畫家之筆墨即使輕盈如風或千鈞之力，豈是印象畫法或寫實畫法所能歸類。

曾到廖老師天母山居的畫室，蜿蜒山徑掛藤老，濃蔭撥開天空晴的地方，若以林宅蕉園形容住家情形，是件不得解的語詞，因為房舍四周樹林密布，眾鳥啼鳴，除了相隔不遠處有幾間養花的簡屋外，只有煙嵐白雲為伴，聞有雞鴨喔喔，可也是老師飼養的珍禽嗎？

廖老師煮茶招呼，並有序地放著西洋交響樂，還擺滿略似樂譜的書冊，當然名家畫冊自然成堆，在這種情況下，師母娓娓說了廖老師的作畫心境，或由老師應和些關鍵詞句，才明白師母原也是音樂老師，更執著於純藝術的感應。在這種氛圍下，藝術創作與藝術感應，有如百年前的自然主義繪畫重現。家在空氣透析中，人在濃密田園裡，看待四季之變，體驗人生之常。廖

老師在「自然與人性」之間取得更豐富的創作養分。

　　在此，我們試圖了解廖德政的藝術美學與創作風格時，不難從他負笈東瀛開始。雖然在台灣的中學生活已發現他自己的興趣，在於文學與繪畫方面，尤其原本到東京留學是為了家長要求考進醫學院，但在環境與個我選擇下，決定從事繪畫創作的學習。從川端畫學校開始，而後考進東京美術學校的過程，有名師的啟發與指導，有自己意志的堅持，不論基礎素描或繪畫造境的學習，廖德政是豐富而多元的吸納美學養分。不論屬於寫實能力或富有文學興味的油畫，與其說是接近西方的印象畫法，不如說為自己頗具詩意的取材。這種風格取向是日本西洋美術教育的傾向，畢竟不像西方美術教育受社會發展的影響，而接近了東方習性的造景造境。

　　近代評述台灣前輩畫家，往往把廖德政的畫歸為外光畫派的寫實風格或是為大地吶喊的自然主義。這些用語與評述，來自他在畫作的表現，也來自畫家經歷所歸依。它可能是遠距的觀察結論，也可能是近訪的直覺意見。廖老師的畫作誠如上述的觀點，但也不全然是，因為畫家的情思並不刻意在某一層次的表現，有時說不出的行動，則在畫面之外。

　　廖德政的繪畫創作，既有這些生活與社會發展的背景，最主要的是他在日本接受西洋繪畫美學的體認，以及作為性格沉靜中的表現，是項真切的描繪。若說他在畫面追求「光的捕捉」、「綠野的純粹」、「人間世俗」是一項外在題材與堅持，而畫面透露的文學性與音樂旋律，活化了具象與象徵的印象，更直接表達了他對畫境完整的調適。不論畫風景或靜物，在其擬人化的反覆思考中行動，一幅畫就像教養孩子一樣，一年兩年，以至百般的呵護與修正，才完全一張畫。因此畫作精密感人，畫質入情入性，原本就是由個體轉化為社會人格的過程，廖老師對畫的整理與修改，多少在成就人格與畫格相融的理想。

在我任職北美館館長期間，有機會為他舉辦一次較完整的畫展，才發現他作畫的精確中力求完善的精神，完全投入了精神性的修為。換言之，對於生活中的美學概念，加諸在畫面上的形質表現，已經不是形式與內容的調整，而是精神昇華的圖騰。例如一張畫的完成，可能不只是數年的歷史，而是與生命共感的脈動，既是形色的沉淨，又是結構的安穩，就像自己處事的原則，輕重緩急、按部就班，絕不容有礙眼的筆觸出現。這種與時間競久，與環境爭秀的人格特徵，是一種繪畫表現力量，也是生活感應的堅持，有時近乎宗教性的情結，對於繪畫表現的完整要求，是絲毫不妥協的，正如他在自我實現中的信仰。

他的畫就是他的生命軌跡。從畫中尋求他的學習過程、成長背景，包括他與家人、畫友、學生的社會關係，同時幾近於要求完善的行動，也受到畫壇上的尊敬與推崇，「在廖德政的畫作中往往直接出現他個人幾乎宗教信念般，提升心靈與重建和諧的呼喚」（顏娟英語）。或許他的畫的美學感應，不只在視覺上的深度表現，更有心靈提升的層次。

作為他的學生，實在無法表達對他的敬仰，也無法說得更多，只是默默地祝禱他金體安康，畫作不輟，提供台灣的美麗倩影，更多更好。（97.04.30）

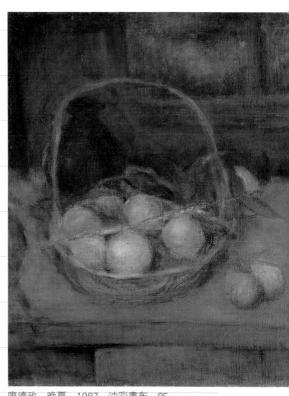

廖德政　晚夏　1987　油彩畫布　8F

11 仲理歸大澤

Hung Jui-lin

1912-1996

洪瑞麟 的畫藝

藝術創作，不只是一種信號，而且是一種符號。　　　　——蘇珊‧朗格

這種創造，就其為主觀活動而言，正是包括我們已經發現客觀存在於藝術
作品的那些定性；它必須是一種心靈的活動，而這種心靈的活動又必須同
時具有感性和直接性的因素。　　　　　　　　　　　　——黑格爾

　　藝術家的性格，具有抽象思維能力，也具有形式建構能力。從前列之
美學原理審視，作為一個藝術家，其構成的條件是繁複而曲折的。他除了
自身的聰穎外，奮力於社會發展、洞悉環境因素，掌握時代脈動，是必須
具備的涵養。

　　台灣畫家中，有這樣能力的人固然不少，但真正知其所知、感其所感的
人並不多。甚至自己未有表現、未能知悉藝術是何物者，就自許為某一類之
畫家，這種現象正好也可襯托出真正所感知的畫家，未嘗不是一件好事。

　　當然，志為畫家，其主觀情思必須堅定，但也需在客觀環境的認同下
才能達到心願。換言之，畫家的養成正如生命的成長一樣，具有一定性的
生長性、連續性、節奏性與統一性。他是社會成長的要素，也是被社會依
附的因素，同時也是生命活動力的能源，包括了思想與行為。

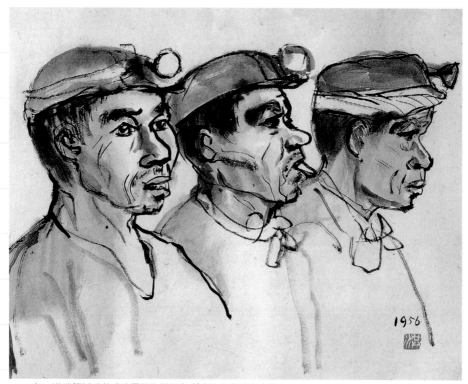

1956 年，洪瑞麟以瑞芳礦坑同僚為模特兒所畫的水墨速寫人物。

洪瑞麟教授就是這樣條件下，成為一個傑出的時代畫家。

在他幾十年的藝術創作裡，從興趣到選擇了這一行業，在學習過程中，不論是來自日據時代的師長，或在台灣或遠赴日本的受教，他浸淫在繪畫的活動，似乎有一份執著的理念在滋長，那就是他自己在那裡？他的時空、他的生命，均可在他的生活中體現。

可能的解析，是他承受來自師長的教導，以及他自己需要的選擇，是在毫無衝突下，靜靜地在歸類。促成他的行動，從早期的學習技巧，可能是對藍蔭鼎繪畫形式美感的認同，包括了印象畫派與自然主義必備的速寫與描繪方法，這項認知一直影響到他過世前，仍手不釋筆地隨時記錄著，其形成畫作的風格，也不出這種來自西方形式與情感的習慣，以致他的表現，似乎是

學院式制約的信號，在指令著他的藝術創作。但是終其一生的藝術表現，在諸多的信號傳達時，正匯集一股強大的創作符號，這些符號正確地發出懾人的光芒。

由於形式歸納，洪瑞麟採取的技法，有很古典的基礎，從構圖、取景、用筆、著色、組合、表現，可說是一脈相連，並且從調子中的明暗、背景與主題間，作有力的安置。也可以這樣說，他在創作過程中，對於技巧的練習，以及其必備的功夫，似乎是成為他個人形式美的要求條件。因此，他反覆在純熟的技巧上，是他日後繪畫造型的憑據。

再者，洪瑞麟融入形式的感性與直接性，就從生活中獲取，這種心靈的活動，亦為他繪畫的重要表現力量。此種形式已隨著他的生命體作隨機性的感動，直接表現在畫面的境界，正是他對生存價值的詮釋。更具體地說，洪教授的繪畫表現，已超乎技巧形式的約束，直接以生命的起伏作為畫作律動的要素，而不是他為某一畫派或一名家作模仿工作。其中最明顯的是他被稱為礦工畫家時，有過很長一段時間的激情，對於他自己與社會的發展，不見得是完全正確的說法。儘管他並沒有反對自己是個礦工畫家的名號，但他自己明白，他是為心靈需要而創作的畫家，是個以生活內容為取向的畫家。

在此，試以他留下的畫作分析，洪瑞麟畫如其人、敦厚深情，既樸實而高雅。心性無礙，畫境自然開闊。他的畫，被冠為礦工畫者，是很重要的一部分，卻不是絕對的屬性。只因為他曾是礦場的管理人，或說是擁有者，本身並非是礦工，因何而來稱為礦工畫家？完全是美術史家的歸類方便之因，也是當時台灣社會正流行著鄉土文化的提倡，甚至被一些政治人物所框下，要以他作為政治主張的藝術圖騰。只是他始終含笑不語，默默地與社會意識結合，自然地在他的畫作表現出那一份純真的性靈。他是礦工畫家，只因他的畫是來自生活真實的體驗，他目睹礦工朋友的工作、掙扎、吶喊、辛苦、

喜悅、甚至死亡，充滿了原生的質樸，是熱力與生命交織的血淚，是大地呻吟的聲音，他看過、遇過，是自發性的歌詠，是嘆息聲中的堅定，這種情緒發射出來的能源，流之筆墨時，當可見到它巨大的衝擊力量，因此，在礦工系列的畫，真是「縱使筆不筆，墨不墨、畫不畫，自有我在」的強烈個性。有人說有如西洋名家魯奧的畫藝，這一比喻，或也有幾分貼切，原因是魯奧（Georges Rouault）是一個悲天憫人的人，往往把自己的心情寄託在上帝的形象上，把聖像平民化，是為平民謳歌與悲傷的畫家，而洪瑞麟教授，日常與礦工為伍，當然知道礦工的疾苦，而以畫來替他們呼喚，尋求一份平安。洪瑞麟常指著畫面上的某一人像，說他已走了，或罹病在家什麼的，眼中帶淚的肅穆，就知道他的心情和畫境主張。

「藝術是生活的真實」，關心藝術社會學的人都知道，一個藝術家的創作，是隨著生活而有所感動的。洪教授在已發表的畫作中，固然礦工系列使他成為很平民化的社會關懷者，也可從中體悟出他的藝術生命，但他仍然是活性的創作者，事實上，他的情感盈盈而滿於人生中的，是他為人的忠實，正如忠於生活一樣。從學院派出發時，就有一份典雅的創作方法，而出入平民百姓時，又有一份與自然社會為伍的主張。前者可以看到他在人體素描與寫生的造詣，包括人物寫生、動態描寫，這種把人體與畫境結合在一起，將線條簡化到無可再簡的地步，由纖細的描寫到粗獷的傳達，完全掌握在藝術的符號上，因此，有人只知道他用筆不同於一般畫家，卻不知道他在藝術創作符號上的掌握，有如他內斂性格的涵養，而這項符號正是藝術家難得的成就；後者是他東方美學的詮釋，已不是西方畫家可以相隨的，他一直嘗試著以毛筆水墨作為工具，在宣紙畫人體的創作，事實上幾百張的描寫中，可以看到他以這種方法作為在油畫上的轉換，成為深邃而神祕的表現。或許這一層能力也是他天生而來的性格，但從這些邊緣的學習，正是發揮主題精神的

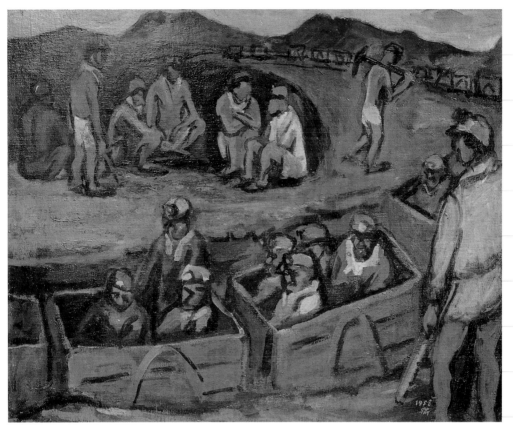

洪瑞麟　1950　礦工　油彩畫布　51×62cm

契機。

　　從礦工畫出發，洪瑞麟更勤於人物畫的表現，除了前述的筆法以外，他在加州的創作，可分為二類，其一是以人物於景象中的活動，凝聚在感情的溫度裡，或寫加州的人情世故，或作為旅遊中的記憶，如義大利的羅馬、法國的巴黎、西班牙的馬德里等地。而最重要的地方是他心中的生活描述。這一類作品，形質上是西方視覺兼具東方氣質，顏色鮮明而沉穩，有油畫、粉彩、水彩的不同方式；第二類是他的記憶故事，是造境中的表現，比較有我行我素的自由，以他經歷的事跡作為背景，促使畫面豐富而多姿。這類畫作，接近於中國繪畫中的寫意性格，在形質的應用上，是自覺與不自覺的抽象思

維，有些是想像與幻想下的成品，值得再三品味，正如謝林（Schelling）說的：「幻想吸收了藝術成品而加工製造；想像能作具體表現，相應地使藝術品具有外物世界出現的形象，把它們從本身發射出去。」洪教授在十多年來的加州生活中，存在著故鄉的思緒與理想的期待。

畫就是畫，它是畫家生命的投射，也是人類經驗與情感的具體符號，它傳遞了人生的美好與力量。洪瑞麟的畫富有生命力，是他長期以睿智才情表現的結果，他不是在畫什麼，而是在表現什麼，當一個藝術家，從一般藝術信號接受指令時，必然會在社會意識裡尋求一塊認同的符號，並組合成可以被感知的形質，成為特殊表現的方法，這一過程是在堅持與信念中完成的。他投入了生命，掌握了時代，當然畫作就顯得特別的雋永了。

沒有看過洪瑞麟撰文論述藝術表現的種種，卻聆聽過他課程，當他在要求學生描寫形象的正確時，並沒有直接指出那個地方的不當，而僅問是有何特別意涵嗎？不然在陰面的線條為何如此纖細？是否可加上一些複線。不僅是啟發學習者的自省，也尊重他人的不同的角度。被指導的學習者，當然自會斟酌於畫面的安排。他重視畫面整體的量感與光線的穩定，這可能是他觀察自然現象的結果，比如大樹盤根，巨石定溪，或為不光不暗即為永恆的觸覺感，希圖把平面的二元次成為三元次的表達，同時表現他自己畫面的特質，有如「仲理歸大澤，高風始在茲」的泱泱氣度，影響著學生的學習，是個很真誠而有效率的指導教授，似乎不染一絲絲人間世的俗氣，儘管他那麼平易近人，仍然保持著一股清新的氣質，令人欽羨不已。

與很多的畫家比較，他的寬厚與謙和，是很少見到的溫煦長者。當他有些畫作是為了某些原因而在市場流動時，畫廊或仰慕者不只一次次的相邀展售，他一概婉拒了，而被認為是某一形式的社會運動標幟時，他也以畫家無所指的自然態度感化了求畫者；當然還有人拿他的假畫，讓他鑑賞並簽名時，

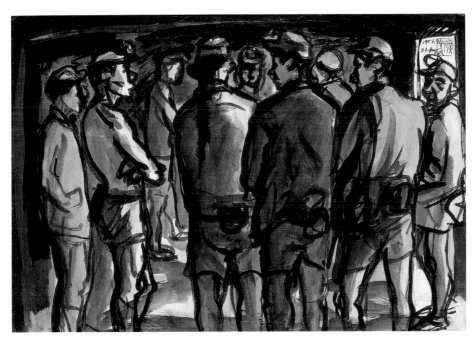

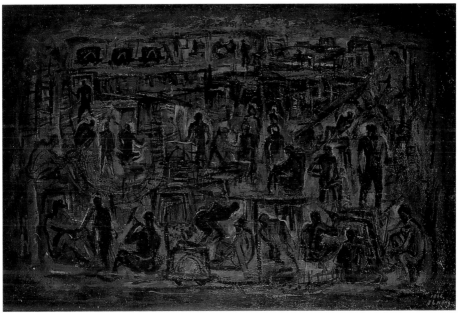

洪瑞麟　1956　礦工群像　水彩、紙　26×39cm（上圖）
洪瑞麟　1966　礦工頌　油彩畫布　60×91cm（下圖）

他說這些畫當時忘了簽名，現在也不用簽了來表示這不是他的畫。諸如此種種，洪瑞麟教授的守正不阿的精神，在畫界中廣受尊重，原來他有如此彬彬寬大的風範。

畫格如人格，看過洪瑞麟教授的畫，從礦工系列到加州海岸，每一張畫都注入了他的生活與生命，也刻畫著他不同時空的心情。藝術工作者所尊貴的情操，也在這種真切的感動中，得到巨大的情思感染力，超越了現實性的浪漫。

看洪瑞麟的畫，有如讀一部台灣美術史，甚至台灣社會轉變史。當藝術產生時，作者所理解與表現的形象思維，在解讀者或欣賞者可以完全解碼時，才能被尊重。他以生活為師，不避開現實與現象的衝擊，而沉澱了藝術本質的掌握，包含了早期的創作，與礦工系列的呈現；他激發了人格的光輝，把藝術引入生活的核心，作為自然主義與象徵主義的符號詮釋者，使它成為自己獨特的信仰圖騰，應用在畫面上，有可讀可感的詩情；他反思與襯托的筆法，尤其以水墨畫法之人物、人體速寫，由線結構成面，轉為以面反襯線條的肌理，是令人感動的反圖見地法，也活潑了畫面的簡約；而心靜如水的純粹，使他的人格成為影響畫格建立的源泉，並為美感深植於畫面的組合，與完善的心緒。

作為一位平民的畫家，他的繪畫養分，來自土地、人情與誠心的結合，很容易成為社會發展的標竿，並作為當時代的精神力量。洪教授平淡天真，展望無限，他的畫境，透露出藝術創作的心性與理想，在他生命的節奏裡，或緩或急、或實或虛所牽動的韻律感，正如他的生命成長激素，在於動靜之間思考的邏輯，絕不在匆促中草率揮灑，也不在不知覺之中動筆。

洪瑞麟教授的畫，是他生活的直覺、是經驗的紀錄，同時是時空的精神與符號；湧現台灣人文的象徵，創造了藝術工作者的光輝和典範。

⑫ 他就是他 ——————

Liao Shiou-ping
1936-
閱讀**廖修平**的藝術

　　廖修平教授的藝術成就，已有很多藝評家加以肯定，若再繁複敍述一遍，恐怕也無法有較多的探討。但因為在藝壇上常見他為藝術界關注的成效，總有些許的感動與敬仰。

　　首先談的是他的學習歷程，除了在師大接受完整的學院式藝術教育外，他與其家族成長和對社會的觀感，似乎是深度的體驗，其中包括了傳統文化

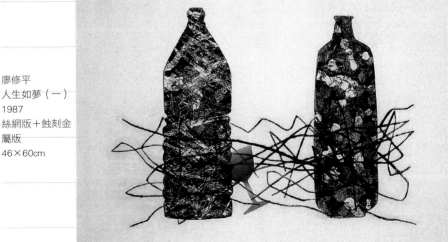

廖修平
人生如夢（一）
1987
絲網版＋蝕刻金
屬版
46×60cm

藝術行動
黃光男 *Huang Kuang-nan* 藝術評述文集

93

的薰陶與社會意識的醞釀，有很清晰的思路與心得。或者可以說，廖修平是在儒家入世的環境，以勤學力行的方式，為自己的理想，奠定在藝術表現的基礎，如技法熟悉與藝術美學的修練，不成功則不休的立場，使他在日後藝術類別上有更多的選擇與應用。例如他在素描上的努力，緊密以速寫記錄風景，可以達到得意忘象的地步，更為油畫的創作立了先期成功的機制，因此，早期繪畫中的油畫，已不只在人體上著力，超越形象的描述時，一股恆常不變的抽象意涵，成為他凝視物象的真實。而這個物象卻來自他生活中的經驗，即便是門縫透光所延伸的影線，或是色面久燥的顏色移位，擷取的點線面成為藝術造型的有機組合，看似平澀凸凹，卻是繪畫構成活力的元素。

藝術家不全然一定要解釋他所應用的創作元素，但也應該在境界探求中挹注自己的情思，借著形式與符號表達與自己相融的物象。廖修平在渾厚的色彩中，通常採用了深重調子，尤其油畫的分割畫面，多層次的世代積習，有如子孫繁衍的糾葛，少一則缺的完善布局，事實上與他的生活圖騰記憶是一致的。尤其早期油畫作品中更顯得蒼勁古樸，與他近期作品的清朗，是大異其趣的。

其次是他的留學生活帶給他的眼界，不論是在歐洲或是日本，都有一套較為使力的學習計畫，其中當他接觸到西洋藝術的創作方法、理論思想時，任憑自己的悟力與判斷，促發他日後成為東方美術的詮釋者，因為歐洲的學習環境，是在社會意識的溫度下，調整自己是否要在藝術本質上添加創作的要素，至少是「自己」面相的互異，足夠啟發藝術工作者自省的能力。在這種環境衝擊下，有些人便會全然否認過去的一切琢磨，甚至有不知何處是歸程的茫然；但有的人便會在「那人卻在燈火闌珊處」的明確點，再度拾起遺落或不及追悼的身影，直到人影相合的時機。廖修平不論是留學或海外講學的經歷，除了資訊飽和、符號共感的機會外，促發他理解藝術創作的趣味時，

原生的文化背景，才是藝術表現的重心。儘管他可能應用了西方畫派中的結構形式，但道道地地在他的畫面上有了一股民俗的興味，關於這一點於文後再述。

　　為何有如此的領悟，應是不超出歷史沉積的知識經驗，其所構成的反射光，照耀在民族的臉頰上，是有不少的差異的，尤其文化中的素養乃取決於適當的選定方向與指標。經過幾十年來，他是如此清楚地，傾向自己、標示了東方美學形式的刻痕，有了國際風格的藝術語彙，蘊含在他生命中不可分割的個性，明確地散發出廖修平的藝術表現符號，獨一無二地佇立在藝壇上。

　　在台灣、在亞洲、在歐美，廖修平最受注目的，當然是他在作品中的東方美學性格，而表現的形式，大都以版畫技法表現，誠如他在繪畫中以紮實的油畫、素描為開端，以東方美感為取向，再以版畫詮釋他的繪畫內涵，更重要的是民族習慣中的符號，在生命的細微處浮現，不論是有意或是意外，巧妙地在生活環境剝奪了一份重重的資源，那便是久遠卻近的風俗，是如此地親切自然，〈七爺八爺〉、〈廟會〉也好，〈門牆〉、〈庭園〉也罷，廖修平的版畫藝術，似乎在內在的省思中，看到了世俗中人群熙熙攘攘，在祈禱中膜拜著生命天地的無限，是神靈、也是自己的心靈，那股生生不息的生命力，甚至是神祕期待成品完成的心境，正是版畫藝術可以獨當一面的。所以他有「山湖」系列作品，有「生命如夢」的創作，更有〈庭園〉、有〈歲暮憶往〉等等，以不同的版畫技法呈現，不論絹印、銅版、蝕刻金屬版，拼用板等繁多之技法應用，其實他在刻出自己的影像、自己的面相。當下已成為台灣、國際間不論都會，或是鄉鎮一項藝術信仰，廖修平有很多的建樹，也有很多的文章討論他的成就，在廖修平風格形成的過程中，究竟是受到西方藝術家的影響，還是還原在他的原生土地上？

Epreuve d'Artiste Dieux de la fidélité 七爺八爺 1966 Shiou-Ping Liao 圖

廖修平　七爺八爺　1966　蝕刻金屬版　48×39cm

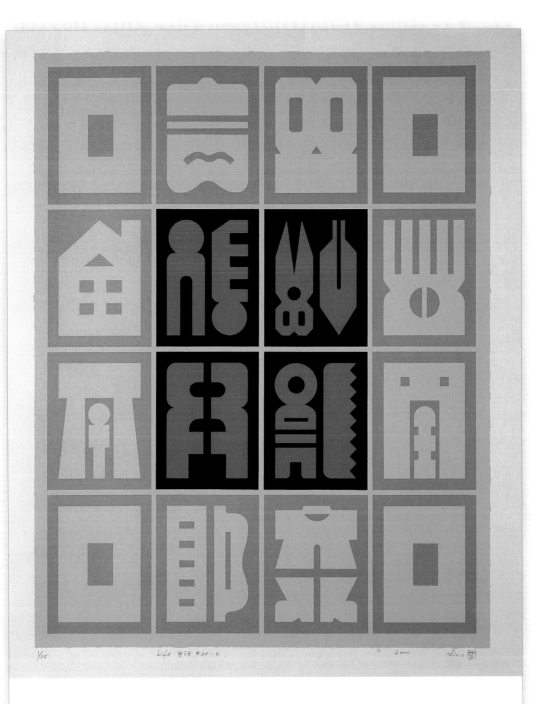

廖修平　生活#　20-4　2000　絲網版　60×45cm　Ed.25

藝術品的產生，在於「環境、時代、更是個性」的抒發，廖修平深深了解環境呈現的必要，毫不猶豫地投入教育工作，除了學校授課之外，更結合藝術界能將版畫的傳承，以及東方美學的繼續發揚，不辭勞苦散播這一份無私的種子，促使國內藝術科系廣設版畫工作室，一如國際藝壇版畫研究室一樣的興盛，並且帶領著藝術家投入國際藝壇，也加緊了國際版畫在台灣的活動，其目的無非是造成熱愛版畫、促發藝術創作風潮，為社會的發展提供充足的精神力量。

　　藝術元素，在廖修平的作品上，可能是不經意宗教情愫的投射，「陰陽」聚散、「四季」變易、「日月」交替的自然神祇意涵，〈七爺八爺〉的排立、〈福祿雙全〉的接納，那股內心炙熱的禱告，以深沉的暗紅、金線、黑底，不僅是他的美學詮釋方法，更是民族性格的發掘與力量。因此，看廖修平的繪畫藝術，在廟會前、在年節前、在可宣洩的情感前，刻畫在這一個世紀的時空裡。

　　或許我們在諸多的雜誌上看到他的風塵僕僕，縱橫國際藝術，不僅是一項版畫的推廣，更可以看見他無私地提供各種機

廖修平　歲暮憶往　1982　美柔汀磨刻＋紙凹版　61×45cm

廖修平　庭園（一）　1983　絲網版＋紙凹版　40×60cm

會，鼓勵他人的創作環境得以加強，例如他發起台灣藝術院的成立，結合理論家、畫家的菁英於一堂，開啟國內外的展出；提拔畫家能參予更高層藝術品創作的機會，出錢出力或許還有看不見的高貴力量，使他受到令人崇敬的地位。有人說當代藝術界的導師──廖修平是台灣藝術的象徵、時代藝術的符號。

　　在台灣再次看到廖修平的藝術展現，可在藝壇上聽雨觀心，亦可得意忘象，他就是他，並非隨筆可言盡的。我是如此地感覺。（90.10.25）

「黃金故鄉」探求者──

Tsai In-tang

1909-1998

蔡蔭棠的畫作

　　首次看過蔡蔭棠的畫作，直覺地被一股真誠與樸素的氣氛吸住。與第一次我看到台灣早期畫家范洪甲作品時有一樣的心情。這兩位看來與早期的台灣畫家畫風相似，但為何沒有受到較多的關注與研究，究竟是他們有「畫自有我在」的自信，不拘於生前的彰顯；或是研究者所知的未及在藝術珍寶上探求。也許兩者兼而有之，「自在我在」的畫家不多，但這兩位可稱得上是台灣畫壇的璞石，將有被琢磨的材質，亦可增亮繪畫史的冊頁。

　　之所以被忽略的原因，范洪甲自日本東京藝大畢業後，除了喜愛油畫繼續創作外，畫總是心靈與自省的靈符，因此投入實業界奮鬥；而蔡蔭棠則是負笈日本學經濟科系的實業家，卻自小就跟藝術結了緣，而用畢生的時間追求繪畫創作中的自發性，樂此不疲，直到闔眼。這兩位前輩畫家，實際更接近於「畫質」表現的才華，若說趣味判斷就是審美的，他們兩人拋棄了目的性的描述，更自由自在追求心靈感應的普遍性美感，超越有限物象的侷限，直指精神價值的詮釋。

　　茲以蔡蔭棠作品的藝術探索為題，在他諸多不同時期的創作過程中，更能體會到本質上的美感，並非僅限於繪畫列項，在人類社會中，藝術是其精神狀態的指標。

　　若藝術的本質乃是創作的表現。它不一定是繪畫或單一的材質應用，但

蔡蔭棠　九份坡道　1963　油彩畫布　91×60.5cm

它卻是藝術家心思與情感上的綜合性表現。

有些人天賦才能，尤其在藝術創作的審視，有過人的敏感度與能力，可洞悉屬於人類所獨有的情智符號，作為可傳達知識與經驗的造境，是一項審美態度的抒發與凝聚，有如康德說的「**美是無須概念而普遍給人愉快**」的對象，非常純粹性的直覺，有些是天生的，有些則是後天的學習。

雖然蔡蔭棠終其一身，都具謙卑的學習態度，包括向前輩畫家請益或與朋友組織星期日畫會、心象畫會，以砥礪自己的畫境，使渾身傾向藝術創作的情緒高亢，則是與生俱來的興趣，有人稱之為「自覺式」的藝術開發者。但就環境條件與社會氛圍來說，組成畫會則為藝術認知共感的組合，有其一定程度探索美感的機制，至少在同道之間有某一理念的堅持，並在龐大學院派式的繪畫研習，有一種不完全具形式派系控掌下的繪畫創作園地，自始自終都影響畫家人格的成長，這也是蔡蔭棠所面對的問題。雖然在大環境的審美條件，難免受到社會價值認知與程序規範的影響，但他的「非受到正式美術教育」的自發性，則是台灣繪畫史上，一項難得的真實。

蔡蔭棠　裸婦B　1975　油彩畫布　60.5×50cm

就蔡蔭棠在台灣繪畫上所存有的意義，可在他巨細無遺拾掇在創作天地的清朗，看到融入在創作對象的鮮麗與對比，其中在物象昇華為心象的符號時，所應用的繪畫語言，可溝通的意涵，恰似台灣早期畫家所受到日本，學自西歐繪畫風格與外象折射的影響，繪畫歸向與美的形式應用，蔡蔭棠更默默地探索其美學上的再生機能。換言之，他相信直覺感動大於形式反應或物象的再現。尤其以印象畫派或所謂外光派的日本洋畫，不論是黑田清輝或是梅原龍三郎及藤田嗣治的主張，應用帝展或府展的權勢，誘導西洋繪畫美學的一貫走向，其形式與色彩，選材在整體創作上，常見在這種集體行動的標準上，中間色調與半寫實具象成為創作的審美條件。如上以學院派或名門之後的依附，蔡蔭棠顯得有些孤寂了，或是只能默默地在繪畫創作研究上，有出人意表的精神投注。

對於環境無法順遂或成家成派無法歸屬時，蔡蔭棠借之進修與請益，有過多的時間埋在尋求繪畫美學的領域上，雖然尚在傳統或是繪畫表現成規間摸索，甚至以他人的結構與調性為典範，卻無法掩飾他原有的真正感受，亦即在繪畫創作掃描儀，他呈顯一股熱力與真情。其中作品的成就度，在於他貼近藝術經濟的意義上。

一方面他學習別人也能看懂的繪畫符號，表現了他長久以來從不疲勞的樂趣，再者是視覺經驗的感應，不是過飾的概念累積，而是每項都在「陌生」探索新境的執著。儘管他仍然學習著與陳德旺、洪瑞麟、廖德政等畫家相處，期待得到更為豐盛的創作資源。當然在朋友之間討論繪畫表現時，他所聆聽到的都是別人對於創作表現的理念與想法，多少也感染這些作為美感要求與技法的影響，卻不全然能夠進入他個別性格表現的差異，尤其他不受學院式訓練的技法，固然在成長過程中有很多的不定風格，卻也是他獨特繪畫語言的呈現，真切地為大地、人間、社會作詳盡的描繪。

對這位一直在藝術園地墾植的畫家，首先感佩他的一往情深，面對繪畫藝術的熱愛，在自發性與社會性雙重的驅力下，創作不輟地揮筆幾十載（1909-1998）。我們可從他留下的畫作中，看到他的美學主張與創作的現實，是那麼地純粹而新鮮。儘管他仍然不能免俗地參加畫會或某一項繪畫

展覽，甚至在創作歷程上也記錄這些榮耀。不過有人以為只是修身養性的畫作，並不能詮釋繪畫本質的意義，蔡蔭棠則無視於技巧的磨鍊及社會聚焦的繪畫形式，更為堅持「自然與人文」互動的結果，包含在取材與造境之間，色彩與結構的調理。其中他呼應作為 20 世紀前

蔡蔭棠　玫瑰與白瓶　1987　油彩畫布　53×45.5cm

葉後印象主義的畫風，結合了野獸派的筆調與畫法，這是當時代的繪畫圖像，對於他在繪畫形式與內容表現有很大的制約。共同的繪畫符號傳達個人對自然景觀的看法，正是人文社會的內在寫照。

蔡蔭棠自習開始，即對家鄉有份烙印的情感，學自日本老師南條博明的寫實風格，事實上仍然是印象畫派的表現主軸，但他面對家鄉的物象與

蔡蔭棠　重慶北路　1958　油彩畫布　65×91cm（上圖）
蔡蔭棠　九份山丘上屋群　1957　油彩畫布　65×91cm（下圖）

造景，具有地方色彩與台灣族群聚落的建築風格，如三合院與紅磚馬鞍式造型，正是寫景的好題材，也符合台灣陽光直射中所顯現的陰影移動，有強烈的色彩對比，這種直率在視覺變換中的色彩重味，對於有濃厚鄉情的他來說，不吝有真情入理、另類的看法，因此，不論在他的家鄉，新竹北埔或台灣的九份黃金礦場，充斥在畫面的是濃郁勁道，有人說成為鄉土藝術的驅力，造就他在日後創作的基礎，畫家若失去故鄉的呼喚或在呢喃他人的夢囈，都不可能在藝術創作上有所成就，蔡蔭棠在這一點上很明白，儘管他日後也遠居美國，但描繪地域特色的堅持，則是他個人在攝取畫面的標幟。同時他在諸多作品中，一種潛沉的思慮，無關外在美學造境，卻突顯他性格的堅定與豁達，不在意繪畫市場或通俗性的讚賞。

或許他早已了然於心，繪畫是心靈寄情，正如他一直保持行止風範一樣，展現了長者的氣度，在做與受之中，表現生命經驗的點點滴滴，人情、親情與真情，在畫面滋長著一種理想的呈現，或說是自然主義中的人文氣質，並非在無意義的模仿求得，無法隔離社會價值認定時，除了與畫友切磋技巧外，屬於他自覺的美感經驗，幾乎已擺脫了制式創作的嘗試，這項動機，事實上是用情專注的嚴謹態度，不必在熟悉的習慣中重覆造景，卻能在自省時，有如交談的朋友來訪，助其在題材選擇與應用的張力。他無法迴避普遍性客觀形式的安置，卻能在生活與社會聯結的主體性著力。他選擇是熟悉而富濃郁情感的鄉情，注入畫面斑斕的原色原相上，原生性的對比色相，畫質肌理布滿作者開門見山的情意峰岩，不是霧失樓台、月迷津渡的蒼白，繪畫藝術已然在傳達人性可散發的樂趣。

從靜物觀心、從樹林看景、從人體入情，蔡蔭棠神態自若、優游在我行我素的自信裡，儘管他虛心求教，謙卑有禮的與畫壇同道相處，但未受世故與制式繪畫技法迷惑，也沒有過多的流俗顧忌，作品把持在初見的好奇與陌

生上，正是蔡蔭棠畫境可貴的重點。早期關懷家鄉似寶的北埔風情，或是九份黃金故鄉的描繪，至情至性地在小溪深處或街坊陌巷停格，借著如觀音山地名、古樓斜陽的背影，畫出獨特畫質。他自認直覺在研習技法後的真誠，並不需要過多的理論，他也畫了異域西方城鎮的造景，沒入在無盡的人文風景上。

　　觀賞蔡蔭棠作品，正如他的藝術一樣地樸簡，啟發性在於自然景物的反射及具社會溫情的人文心情。沒有行程奔忙，在尋覓畫題與表現時，翩翩藝術家氣質，在畫室疊筆或在郊野寫生，有如飛鳥俯瞰大地，繪畫地圖任意縱橫，有重量、有色澤、有個性、有陰晴的創作。生前熱鬧不如長留一片燦爛在畫面，蔡蔭棠的畫，細看遠觀皆成畫境，從容看春回。

蔡蔭棠　農安街口　1955　油彩畫布　53×65cm

●14 浮生十帖 —————
Lee Shi-chi 李錫奇 的畫藝
1938-

　　一位充滿活力與理想的當代藝術家——李錫奇近作的展現，令人新鮮又興奮。不是他有一百八十度的畫風變易，也不是他有宗教性的神力，是因為他之所以成為台灣近半世紀以來的當代性創作者，李錫奇這個人是值得被認識的。

　　或許很多人又會提起「東方」或「五月」的現代藝術群、李錫奇與朋友們間奮鬥歷程，所構成的李錫奇性格與歷史。更重要的是他在藝術創作的能量，在於他對自然事務或社會溫度的掌握，具有很敏銳的洞悉力與觀察力，在抽絲剝繭的巧思中，抽離了足以代表這個時代的精神現象，作為他創作的元素，他在繪畫領域的廣度，包括了文學性與故事性的攝取，以及對於視覺造型的形色對比與心理圖像的造境。

　　沒有過多的誇張，卻能在西方現代藝術理念上，擷取現代主義與後現代主義的創作意涵，有了與原生文化養分的區隔，至少在引用的元素中，來自現代性的繪畫符號，題材有如泰戈爾詩意，純粹歌詠人生的斑斕，作為青年或壯年血性與勇氣的理想，孤絕在藝術機能的安置，有如春花秋月對於自然物象的明確與清朗。並沒有鮮為人知的祕密，李錫奇隨著社會發展，除了自身的才情外，誠實地表現在生活的人性，不論是對人的愛或對於時代環境的憧憬，無不小心翼翼的呵護或實踐。

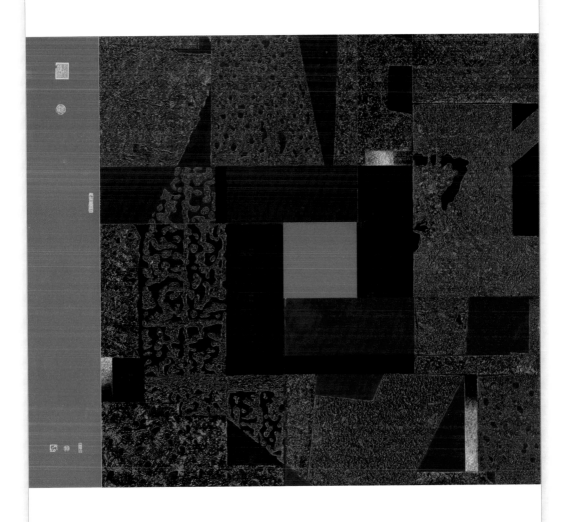

李錫奇　本位・新發　2007　綜合媒材　240×281cm

李錫奇　浮生十帖－歡愉　2002　綜合媒材　180×157.5cm

　　關於他多了一般人的熱情，是否與他擁有很多的藝文朋友有所關聯？其
中是他的妻子古月的吟唱，在詩境中擴散到他的畫面上。文學裡「與女遊兮
九河，御風起兮橫波」（河伯）；「日照香爐生紫煙，遙看瀑布掛前川，飛

流直下三千尺，疑是銀河落九天」（李白）；「行行循歸路，計日忘舊居」
（陶淵明）等等的民族生息與血脈，李錫奇如何能避開。尤其兒時的記憶，
處於寧靜又爆烈的時空，一種生命的糾葛，浮現在現實的場景上，既是賴以
為生的家園，又是忽爾消逝的鄉情，人性、戰爭與權勢，形成強烈的對比。
一方面要求生存，另一方面也陷入一個無解的憧憬，不論橫波來自逆風或是
銀河九天遠，以及舊居夢幻，在他的生命底層，已樹立堅定的創作信念。

　　這個要素，是社會、民族與個性的選擇。或許在他的初嚐才情抒發的同
時，正是青年人充滿理想與衝力，不論是學校的課程或更為精確的技巧學
習，接近學院派的風格，李錫奇沒有過多的考慮，超過這些必然要會的基調，
重新回到藝術創作的原相，即如一個孩童看到在草叢伸頭的蟋蟀，本能地動
手尋抓，那份生命蠕動與成長的喜悅，並不需要顧及他人的斥喝或允許。這
種原生的衝動，注入了藝術的創作，敏感十足的朝向社會價值的頂端前進，
包括了具有國際性指標，當年香港的雜誌上發表版畫，一股具備開發能量的
層級，正在他的思考上著力。他受到無比的鼓勵，作為繼續創作的原由，以
及日後與同儕共組畫會的動機，因為初試啼聲的藝術生命，竟然有亮麗的成
績展現。

　　身為教育的工作者，更清楚準確的知能對於學習者的重要，不論是習慣
使然或是責任的驅使，搜集與提供社會發展的真相與理想，是必須掌握到國
際性的互動資源。從接收到詮釋，從陌生到熟稔，李錫奇善盡職責，在教職
上有活潑的環境教育，以及他日益磅礡的思維，在繪畫美學上，他意識到造
就名家的特質，是時代、環境與個性；西方畢卡索、馬諦斯或米羅開創的新
天地，固然給自己有百思千索的機會，但毛姆的心理探索小說、泰戈爾的哲
思詩文，或是馬克吐溫的溫馨小說，默默浸染在創作要素時，他驚醒似的看
到生活居家的門聯，黑亮的「已是老於前歲，那堪窮似他人」墨跡，民族血

李錫奇　本位　1995　綜合媒材　90×150cm

脈牽動了創作的方向，原來藝術並不是遙遠的物象重覆，也不是技巧性的模仿，在情思上它透過形式與符號，表現出作者不凡的見解與修持。謝林説「**把特殊的東西表現出來就是美**」；托爾斯泰則説「**生活就是藝術的元素**」，作為藝術工作者，很清楚自己的靈敏在那裡，如何面對有意義的創作。

　　事實上，李錫奇從戰火中體驗人生的苦楚與無常，經驗了社會紊亂中的掙扎，更為小心翼翼的行動選擇，壓抑不足為外人道的怨愁，出息在積極人生的光明面，掌握了點滴成湖的氣勢，從社會現實出發，包括科技的進步，引發過於浪漫的反省，如阿姆斯壯的一腳踏上月球時，嫦娥的家鄉是否安然無恙，避開了眼前赤裸裸的場景，祭弔在月圓時祖母叮嚀拜月的詩情，看到了蘇拉吉、帕洛克的行動墨跡，揮灑與積痕的作品，身為炎黃之後，如何不

李錫奇　浮生十帖－新憂　綜合媒材　180×157.5cm

靜觀張旭、懷素、傅山的書法筆墨所交織的空間。不在意得意忘象的詮釋，也不考慮筆簡形具，只要形具神全，或應物會神的抽象元素，就不在乎畫筆剪貼或拓印，藝術的機能在他的表現上，也在他豐富的符號上。

斐將軍舞劍、吳道子揮筆、王弼注易，陰陽交替，那長帶長影飄散幽深墨海，色相盪漾在翰海時空中，而反差之造型表彰了時代的新視覺，聯貫的美感元素來自他的工作與潛在心靈的呼喚，或為時代的精神吶喊，藝術重量夾行在無限的生命節奏上。有時候更善於表演戲碼的裝置，有如生命故事化成劇場，有音效、有色光，還有節拍的起落。當然獨舞是藝術創作的孤絕，群舞才能激發群體的力量，李錫奇的藝友們，不論損譽或數落，正如悠揚善感的音階存在戛然而止的重擊聲，他經歷的歷史陳述，有如知識增加的城牆，善於壯麗氣勢的宣洩。他說：「我不是呻吟，我在發言」。台灣藝壇成為國際藝訊的重點，他是一位要角。

無法確定他的宗教信仰，但看他的畫格，都有民族性面相，超越於中華文明的風格與習慣，卻掌理了玄白紅的色環，有如韋伯說的：「**有關靈魂與諸事物，不論是有靈魂潛藏在其背後或是與靈魂以種種方式相連結**」，李錫奇顯然在文化信仰上，或說是迷戀了屬於東方的知識、圖騰與價值。正如他的作品〈後本位〉或是〈浮生十帖〉，除拾取即將消散的后土黃岩精靈，守護著民族的風俗，也搖搖欲墜。換言之，他明白隨身而行的是一項無可背離的文化價值，在緩緩的變質，藝術家究竟仰觀俯察這項天地之變，如何不從其本質上研討，尤其是創作的意義，是將人之所感化為我之所覺，然後感應在作品上，成為大眾知覺的圖像與共識。

經歷時代的洗禮，社會的丕變，李錫奇仍然保持著「不失赤子之心」的性情，一往情深的對朋友、對人生充滿一股熱情，多方嚐試的興趣，是他創作的動力。這也是一個藝術工作的必然條件，正如畢卡索的創作歷程，是對

人類一貫的關心、愛憐與興趣，其意志力從不離開過人類，李錫奇生性亦為如此，尤其民族情感、生命理解，機能地應用在繪畫上的表現，具有強烈的個性抒發，對日漸式微的族群生聚儀式重定地位。近作〈浮生十帖〉重墨、墨亦漆的黏稠與重力；重彩、彩黃亦金箔，是項民俗記憶，而紅地藍天的民情，更製作了民族的容顏與圖騰。

保持雄厚的文化體，乃是作品質量養分的動能，加上洞悉社會脈動的變易，以及版畫式隔空的神祕感，畫境的氛圍，迷漫在李錫奇的性格，直爽、孤絕、幽深、絢爛與奔騰。在他筆端上，對比、重彩空間的遇合，成為空間活目造境的情感，宣洩了不拘的創作手法，與不老的藝術天地。（91.12.19）

李錫奇　再本位-1　1998　綜合媒材　直徑 70cm

15 東方欲曙花冥冥 ——

Chang Ya-hon

1948-

看張耀煌的畫

　　同為水墨畫的工作者，同是主張現代性的畫家，當彼此看到很能感動的作品時，往往是無言的讚賞，也有種不必多説的知遇。但是，對於張耀煌的畫，卻有不得不説的動念，因為看到他的畫，就被一股莫名氣勢所震懾，而且久久映現在時間的某一空間上。

　　過去，曾看到他在很多具代表性的畫展上，以獨特而亮麗的作品參展，直覺上：現代風格，是當下水墨畫創作的精品，甚至可以説是具新生命的畫作。

　　畫之所以有生命，必然是作者個性的見解與優秀的技法，才能達到某一高層次的表現，其中如物象的現實性與意象的社會性的掌握。也可以説它是一種知覺主動的探索活動，以及感覺的選擇反映。冥思於內，形象於外的藝術創作，雖然有些是於環境習慣使然，但基本的美感元素，乃在於無礙的心靈浮現與無限制的情思成長。

　　以這種空曠無際的自由，面對藝術創作的媒材時，張耀煌有豐富的資源應用，不論足夠使他回憶的成長環境，是那麼單純與簡約，卻是日後人性詮釋的憑藉，畫面的溫度延續著半世紀，雖然有時候在現實的風雨中略受影響，但在忘我或回神後，它仍然是不輟不減的燈花；或是生活必需的物質增減，也使張耀煌更明白「設身處地」與「身在域外」的投射，這正是李普斯（T.Lipps）説的「移情説」。當物我相容或心物合一時，藝術品要説的空間、

張耀煌　羅漢下山　1995　壓克力、畫紙　49×39cm

時間，大部分的呈現，是與作者的聯想與安置有關的。

　　張耀煌所處的環境與受教育的知識，不少的互補與互動的，與其說他一直保留著鄉村樸素的性格，不如說他在知識層面的清澹與沉澱，仍然存在「自然」的真實裡，這項自然就是人與其環境互動的整體（杜威語），屬於心靈、精神的種種，依然是自然的一部分。若順著這樣的說法，張耀煌的畫作，便是我行我素的融合中，兼容了心物合一現象，作為繪畫創作的要素。

　　雖然藝術品是一種心智共感的表現，同時也是一種精神孤立的絕對，但經驗與改造都是「做」與「受」的行為，是一以貫之連續可完成活動，就在被物質感動的剎那，我與人之間的世界是淨空的，也是無障礙的，美感之於作品就在這種情境下完成。張耀煌深受了我與自我的制約，或是本質上的堅持，同時是他在成功事業建立時的原相，是牢不可破的信心與決心，當它化成力量時，應在藝術創作時的「傳達」，也就順理成章了。之後的志趣或理想，只要與前者的誠

張耀煌　物我之間　2005　水墨　200×145cm

心達到一種默契時，畫就是畫，在於視覺的賞析與判斷，均屬於旁人的事，而作者的氣節韻腳是否充實，則一望便可明朗真切的。

有了上述的看法，再回頭靜觀張耀煌的畫作，不論他來自生命底層的童年往事，或是在台藝大研習的美術設計，以及近年來的現代水墨畫的創作，已不需要從他的才情、志趣與工夫著力，卻需要一股與他同遊藝術世界的心靈，因為他的畫在美感理念上，是真實不虛的追求，且在自我實踐上，鍥而不捨的「運動」，在思維大門中，看到了社會繁雜的熱情，同時也聚合了簡直的圖像，不論以大為景或以小為大的畫幅，張耀煌更清楚繪畫的本質，在於改變現實的極限，更在實物與意象之間，不作無謂的掩飾。他的繪畫語言在於抽象上的符號，如天幕的氣息，在概念的活動上，又如一場滔滔不絕的雄辯。茲試以他的三個階級，來理解他創作的相關意涵。

透窗風一線——張耀煌與生俱來的興趣與才華，當是手巧心細的觀察者，置天地風情種種，是擇物共感或是寄像入夢，總在他的心靈世界，打開扉門，讓風息吹進來，呼呼和鳴或半醉搖晃，他的魂魄促發大地精靈，喚醒大地呻吟，不僅是草卉，更在田莊，還有陣陣雁群，而這鳥雀吱吱，就是他的心緒，跳躍高枝，也是他的仰求，這時候人的意義，竟然和自然物象如此的相契。

不為別的，都衝他而來的，是創作的慾望，悄悄在戲弄著他，使他畫以繼夜，日復一日，竟然毫無倦意，即使他在龐大事業的奔忙下，繪畫表現的興趣，竟然是消除疲倦的方法。這倒是一件不凡的事跡，值得當下教育工作者的研究。在此，或許我們可以把他在事業成功的動力，暫且按下不提，就以他在藝術創作的敏感度，以及執著於完成畫作的心志，便可理解成功在於不屈不撓的精神，原來一張畫創作的引力，有如山崩轟然的力量，就是家人奇怪這種「不務實際」的學習動機，也不解這種行為幾乎怪異時，張耀煌靜

默地滿足，那股熱情與行動投入這個可完美的喜愛——水墨畫創作。

這也難怪，當下社會本是很實際的功利價值，誰又能理解作為一個畫家，究竟如何能撐起日常生活的場面，小說不是有第六個夢嗎？而到電影院畫廣告畫可能是唯一出路，又有幾人能夠得到，甚至被視不事生產，「畫匠仔」的娶不到太太，換言之，學畫畫是百無是處，任誰也不要孩子去學畫畫。但張耀煌卻把繪畫當成一件心靈工程，在這工程中，他是工程師，且是優秀的創作者。

事實上，當別人不了解他為何執迷畫作時，在這座藝術古堡裡，他擁有一份樸實的真切，有紓解鬱悶的亮光，並且透窗風一線，幽幽然地吐吶著人間憂悶。這是他所以要畫、要揮動畫筆的原因，另方面也能在反覆的塗畫中，完成畫面的完善，並且寄寓無限的夢境上。

眼睛的窗、家屋的窗、心靈的窗，都有一份藝術創作本能的風息，這風充滿了張耀煌生命的氧氣，是如此地「輕輕細說與，江鄉夜夜，數寒更思憶。」家鄉、親情、土地、簡樸是畫境的要素，他的畫面，透析心靈的窗口，也留下可供生命呼吸的門窗。

屈指細尋思——繪畫作品的價值，必定來自作者在畫面所訂定或暗示的多元隱喻或象徵，至少是以物喻物或以物喻志，或轉換物我角色的向度。一位被談論的畫家也必有一些固執的堅持，例如他可能有種特殊而與眾不同的看法，或是「言在此、意在彼」的暗示，在轉換、迴巡之間，使故事情節多個反思的機會。張耀煌只為畫而畫，並不在意境的繁雜多彩或成名求利，而是環境的需要、生活調和的淬鍊，以及那份無以倫比的創造象徵，雖然借之畫布或宣紙相關的墨色，但傾心竭力於繪畫的表現，在一種接近無人無己的境界時，張耀煌的畫作，如何不使人看之動容呢？事實上，他的畫是和社會意識同步，也希望得到大眾的共鳴！

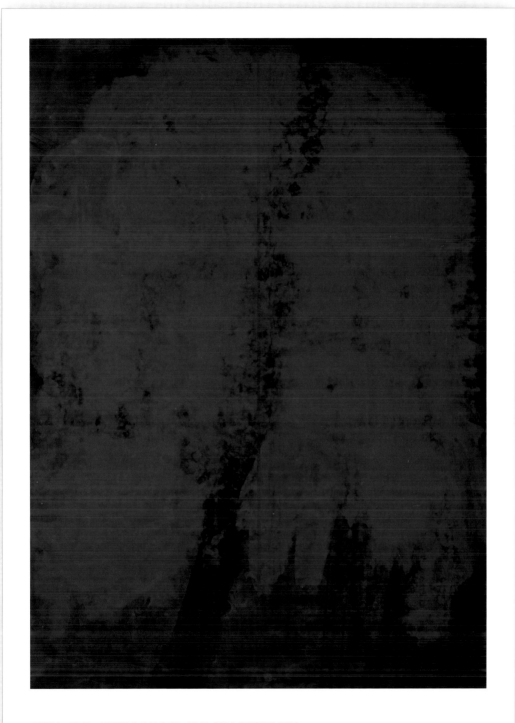

張耀煌　遙望‧鄉關是生命的寄望，迷茫成就心靈隱藏的惆悵。

從他早期的作品上，就可嗅出他對於家鄉的依戀，對農地迷情的樸拙之氣，濃濃的鄉情，膠稠的親情，成為他創作的元素。以致到了作品的無目的之目的時，張耀煌更在尋找他年少的聖靈，不只是神的信仰，例如他從一個關懷的眼神，便可感受到慈祥的溫和與照應，即便是一個陌生人，當人可被信賴時，眼神就可以教化一切，張耀煌受到了親情或友情的浸化，讀眼解心，包括師長或如菩薩的正視，剎那之間，他找到安寧，也服務了自己的信仰，禪修與禪坐導入他的生活，也嵌在畫面上。

　　這類的作品，一直縈繞他生活的四周，因為眾生芸芸如眾眼，昂揚、興奮、沮喪、哀傷、憂愁、眼波何事漣漪，閉目亦可觀心，如神農大帝、伏羲大帝、二郎神或怒目金剛，最後如佛陀之目，觀心觀自在。當這些條件都集中他的畫筆時，他畫面呈現的，就不只是自己的反射或是理想的萬神之主，而是一個宇宙、一個星體。此時，動物的牛、馬、羊、狗與貓化為人性的造境，便更明白達摩也好，羅漢也罷，人異於禽獸者幾希，張耀煌直接化入「神眼」的世界裡。

　　不知道近日畫陶的半頭半面，可看到雙目炯炯的表情，裝入陶甕的是否是他的心思，還是生、旦、丑、淨、末的角色，對於一個投入生命的畫家，應不必追究情歸何處。但可確定的是

張耀煌　鐵公雞　2005　水墨、宣紙
360×145cm

他屈指細尋思，望著無盡長宇星光，自己在物我相融下，或有形於「眼」、或無形在「心」，飛馳在畫境的是無成、無隅、無境、不僅是畫畫而已。

脈脈人千里──張耀煌的畫，是無私的渲瀉情感、還是主觀意識的美感？就其表現的本質來說，是具有幾分矛盾的。雖然這種現象也是一般畫家所常出現的情緒，但以各種圖像作為畫作的命題時，不論是動物系列、人間系列或是禪坐系列，並不是他要精確名實相符。他畫面表現，以一種幾近喃喃自語的低沈筆調，冷峻而無物的揮灑態度，降低個人的慾望，沉重地移動筆跡與上彩；並以同屬冷色調的縮體、色相作為創作的氣韻，儘管他曾是設計家，卻對於裝飾技巧儘量遺棄。所以重重天入眼，脈脈人千里的間距，使人看到他的畫，就可能拉開欣賞的角色，並作觀賞整體的思緒，並列具象與抽象，無礙於畫入眼，眼說心的明澈表現。無形無色無體，卻是有情、有相、有思緒，畫在意志顯得持重化物。

要說上這一般話，就是張耀煌的畫、乃暢行無阻，不雕琢、不刻意，為自然的才能醞釀，力求簡樸，並採最適性的畫法，畫他所想、所要的藝術世界，或說心靈世界。因此，不落入俗套，不趨炎附勢，清晰明亮展現出獨特的風格，以及成為當代藝術家的必要條件，且引領當下水墨畫風潮。

當藝術家把創作當作是生命時，不，沒有創作就沒有生命，張耀煌說：「繪畫是我生命的樂章與解藥」。生命的樂章指得是自小就喜歡畫畫，包括可以代替講話，代替希望，抒發心情，這是在家庭生活時，儘管仍然有太多的被期待，基本上張耀煌的生活，不論是受親情的呼喚與期許，是如何不被了解或是對宗教的信仰，是如何依靠在神的禪機裡，以及現實生活的衝擊，但他都能在轉移情感中，從繪畫得到慰藉，即使是愛情憧憬與實踐，是在熱烈、濃郁氣氛下完成，他最大的快樂，還是會把家人的生活情況列為繪畫創作的主要素材。

但是自從與他共築愛情的妻子驟逝後，更加重了原本就依賴繪畫創作的分量，包括深層的情感，以及創作象徵的人格反射，其中以羅漢為題材的畫作，增強了也增多了抖動的身軀，以及普世為正的入定。羅漢是在佛教神界的救世之士呢？還是化憂愁為力量的入世態度？可能都是，近年來看到他的外貌，謔謔之態，行動與談吐像極了羅漢精神。相對的壯士柔情，又指著何方。當繪畫是他的生命信號，筆墨是心靈的電流，他要傳達給自己的摯愛，又已遠離的愛妻，且自己又年已花甲之時，如游絲般的愛情縈繞著，他要如何衝開陰陽界，而傳達內心的渴望與寥寂。在半夜裡輾轉反側、在畫室內冥思，運用著宗教、禪修與意志，畫著畫著，連續幾天幾夜，累了，泣淚，再提筆，已不是當年夫妻共處時的平衡力量，而是獨力撐住的鮮血，滋養著畫面的完成，這真是「脈脈人千里，念兩處風情，萬重煙水。雨歇天高，望斷翠峰十二。盡無言，誰會憑高意？縱寫得、離腸萬種，奈歸雲誰寄？」（柳永・卜算子慢）張耀煌在「繁花」系列的畫作，層層疊疊看似桃花、櫻花一片，背後的幽青與沉暗，卻是心情的起落，花耶？樹耶？還是欲抓卻遠的夢境，是孟克（Eduand Munch）的吶喊嗎？還是八大山人的獨居？也許都是，張耀煌還需要解釋嗎？幾經擦拭卻無紋，再揮新意添舊情的表現，充滿著不言可解的創作靈魂，有象徵、有畫語，可觀、可聽，有如群鳥迎曦、夜瞑聽花，畫中隱約浮現著「東方欲曙花冥冥，啼鶯相喚亦可聽」（韋應物語），是他張耀煌的呼喚。在畫面沉重的筆調，層層相疊的思緒，使畫境有個千斤重的情思溢湧。筆者無語，原本要解析這畫的風格或美學依據，但面對一個以生命相許的藝術家，就不需要多言了。

　　張耀煌的畫是「還棲碧樹鎖千門，春漏方殘一聲曉」吧？凝神、抒發、開境、入情的描述與象徵，明確地建立當代東方美學成長的軌跡與新境。

（94.9.12）

張耀煌　百面相　2010　壓克力、畫布　200×135cm

遊乎天地的孤絕 —— 高行健 的水墨天地

Gao Xing-jian
1940-

　　以「水墨天地」作為描述高行健繪畫表現的命題，顯然是平實而通俗的，與之是諾貝爾文學獎得主的名銜比較，其尊榮似乎也有些不相稱。但也因為他的藝術表現，或說是美學理念，是在一種遊乎天地的自性凝集，有種喃喃自語的孤絕，以冗立於高原的氣勢，睥睨大地的變易，取其恆久的常性時，此一命題便有些趣味了。

　　倒不是讀過他的〈另一種美學〉才產生的感受，而是在七年前（2001）第一次看到他的水墨作品時，就有一種說不上來的凝視。因為自己對水墨畫的觀點早有定見，加上有近十年對當代藝術的接觸，急迫需要有項新視覺的創作出現，因此看到高行健的水墨畫作品時，那份莫名的驚奇感，無法說出那是東方的、還是西方的當代繪畫。

　　當然知道他的文化背景，來自東方的古老國度，著附在傳統的習慣與傳達情感的符號。更具體地說，身心成長的環境，在中華文化純度薰陶下，不自覺的人性認知，空靈實性，或說兩極相應時，尋覓在生命存在的價值意義上。高行健的藝術表現，並非全是日後所受到繁複淬鍊而來，在古老的傳統裡，他感染的創作體質，足夠舉證在他的藝術形質上；加上早年的學習歷程，受到外文能力的印證，西方的邏輯思維，在形象與精神的思考上，由認知到想像，個人的存在有其自主與自由的對象，並不全然在社會制約下、反覆前

高行健　觀想　2013　91×107cm　10.82 才

人已顯現的成績，而是參與人類智慧的增長中，有著自己經驗與性格，因為藝術的本質，就在這種生長中被肯定。

　　高行健在古老傳統裡穿梭體驗，認為傳統「舊」的令人不知所措，例如五代兩宋的繪畫，即使是文藝造境，都進入一種典範的高架上，很難有再積架其上的機會，以純粹美學的詮釋，宋代理學中的美學，可比之一項「知」與「性」的心理意象，在形質表現，已是無象忘我中的必然，它是知識，也是心性、更是行動。若僅在傳統中的形式駐足，恐怕走不出藝術乃具創作的意涵；但他也體會到新時代的「新」，固然是流行的美學術語，並不是藝術

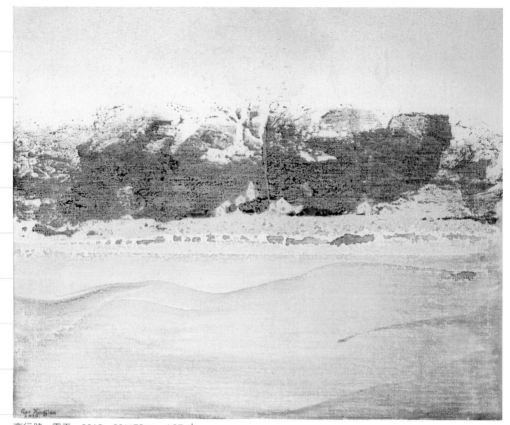

高行健　雪天　2013　60×73cm　4.87才

家所要確定不變的原則，否則藝術表現便生病了，即如他說：「現代性給現代藝術帶來的，對社會、政治和文化傳統的衝擊，到了這全球商品化的後現代，已消化在維新是好的推銷術中……『新』如果不找到獨特的造型手段和藝術表現，這『新』只能是一番空話」。在此明確可以理解高行健在視覺藝術的表現，甚至他的文藝理念，是有很強烈的意象選擇，並且付諸行動，正如康德說：「在美術裡，想像是否比判斷更重要的呢？有想像、藝術只能算是有『才』；有了判斷、藝術才能說得上是『美』」。

高行健得到比常人更多的艱困，乃在於自生力量的掙扎，大都分是文化認知與現象之間的反思。當他在判斷美的形式表現，文字已有精簡的應用，

128

而且也被大眾所敬仰，然在水墨畫的領域裡，事實上也是他與眾不同的判斷力，並付之行動的力量。當然在近距離相處的東方美學，應用在繪畫上時，是有些不明確的整體印象，也不一定能掌握到屬於繪畫美形式感動、或説內容的充實。他明知水墨畫的外衣，是很東方風格的裝配，是可承可學，但水墨畫血液所含的養分，則是繪畫美學的催發劑，在偏執或習慣的營養，並不能有新氣象的思情，尚且能超越人成就的企圖，則需要一份明晰的理解，在美感要素上。知識、理想與完善，可能要包容的是空間，不全在形式結構與水墨畫章法上的講究。於是他説：「回到繪畫，是回到藝術家的直覺，回到感覺，回到活生生的性命，回到生活，回到當下，永恆的這此時這此刻」。「直覺」、「生活」就是當下，有生命的，有機能的，也有期待，高行健體悟社會現實，融在時代溫度裡，於是在一段時間的學習過程中，以西方技法入畫的經歷，一方面了解西方繪畫發展過程，除了宗教性外，生活有關的寫實或風景畫意涵，全然在人類的生活組合，即如 20 世紀有社會革命的結構性表現，繪畫是人性呈現的信息。在諸多門派與風格堅持下，西方藝術還是西方精神的象徵。高行健説：「藝術的政治傾向性與現代性上世紀末先後出現，前者體現出藝術的社會層面的價值判斷；後者則是美學的一種新價值觀。」這是影響他在選擇水墨畫為造型藝術符號的動機之一，更確切的説，當他在文化的真實上，有了東方與西方文化的遇合時，高行健當然知道什麼是自我，什麼是客觀化的主觀，能在「自由度」成分歸類出的表現方式，是水墨，是老莊，也是高行健的美學。

雖然形式並不一定那麼絕對，內容的豐沛才能顯現作者的才華，但他也表示「形式固然是造型藝術存在的方式，藝術創作從萌動到作品的完成，都在找尋形式」，合理的説法，高行健的形式嘗試或尋求，乃在創作條件充分後的形象，因此，我們看到高行健的水墨畫作品，似乎在生命存在的現象中

所理出視覺新經驗，而且是屬東方興味的美學氛圍，有時候，他也以西方畫家受東方藝術所影響的帕洛克（J.Pollock）、蘇拉吉（Pierre Soulage）為例，不論行動與跳躍、交織筆墨或是平整重疊的布局，畫面上可感受到圖與地交錯的廣大空間。有時是具象，有時抽象，都不是目的，卻是高行健的方向。從他的作品上審視，不難了解其企圖打破造型符號侷限，雖然畫面一股飽和欲出的充實感，迎面而起的不是衝擊與對應，而是從畫面尋求視覺的適當注視，也是睜開心眼的靈氣，有人可以質疑他是否用了太多的自動技巧，但可剝離一層再一層的質量表現，卻不是傳統水墨畫家的平板無奇，這一技法符合他在作畫時的態度，百工可取一技在的執著，他要表現的是幽遠雋永

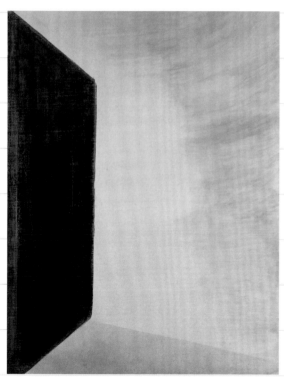

高行健　聽風　2009　146×114cm　18.49才

與恆常，在黑與白間、在形與神間，得意忘象，也是真理入情，正如他表示的：「具象與抽象的結合和交融，給繪畫提示一個新的方向，在傳統的具象再現，和現代的抽象表現外，顯示出一個幽深而展開的人內心感受的世界，這在造型藝術中遠未得到充分體現。」

若再進一步欣賞高行健水墨作品，也可以了解文學中的詩意所挹注的力量，不只是他的意念或他

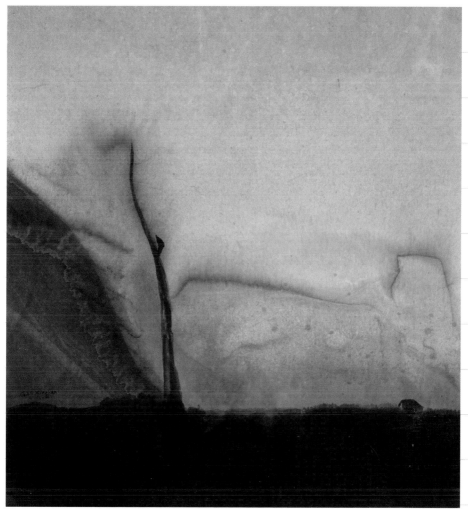

高行健　山深　2011　油畫　49×45cm　2.45 才

的心聲，繪畫不同於文學作品中的曲折婉轉，一再輾轉投入的文字情意，在
情境上或者可以再三咀嚼，但繪畫表現，卻是一項靈感、一個儀式，是個傳
達公眾語言的沉默符號，同時是作者的信念。好比如老莊哲思中的寓言，借
之墨色層次布置，反差中的對比，使觀眾譁然或靜默。當然，高行健認為是
全身投注的一場表演，採取自然與人文之間的交際筆墨，那便是他的水墨美
感。因此，他反對繪畫是物品或是商品，流行便滯留，通俗便平庸，而是把

「繪畫回到自然，回到人，回到人的視覺感受和內心，回到精神」的層面。

培根（Bacon）說：「人的智力是學問的基礎」，好的創作，必然要有好的作者。作者的學問也是好作品的來由，從繪畫史上審視，東方以文人畫為主的繪畫藝術，每一幅畫便有一個故事，也具一份時代歷史，畫質的形成與建立，全在作者的涵養上，包括學問、思想、才華與個性，在良知良能的釋意上，屬於上智便有上智作品。高行健可以用色面與彩相呈現畫面，但他選上了墨與水的調和，勾畫出的水墨世界，不僅是一個可以保證寧靜世界，老子說的五色便在墨韻中清朗，在水紋中迴盪，活現於畫面的深度與廣度，是線也是面的視覺空間。「墨無水，沒有生命，水墨交溶才能千姿百態，通過水墨交溶，把感性與精神也融合到繪畫中，追求的是一種境界」，他沒有說明他繪畫境界是如何，但一種悠悠然的鳥瞰，是莊子筆下鵬鳥視地，不知萬里八千，蒼茫遺世。

回到水墨畫藝術，無法從筆墨形式與意境內涵的片段來論高行健的整體，是文學的、哲思的、也是時代的，更是環境的，有詩意有禪機，當然更具神祕。大地可親墨亦然的繪畫，感動於前，思索在後。我仍然相信他的畫、他的話：「回到繪畫，是一句極為樸素毫不時髦實實在在的話」，多年前就有這樣的看法。（90.9.14）

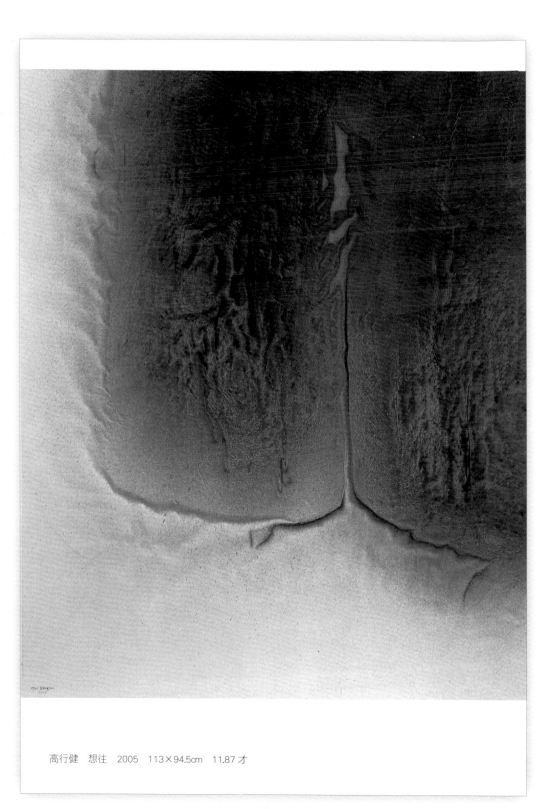

高行健　想往　2005　113×94.5cm　11.87 才

「言溢於外」的創作 ──
Pan Yu 潘麗紅
1959-
的信念倫理與創作

看了潘麗紅（鈺）的美術創作，引發一連串的思考。片刻如許。

社會發展是一項信念的凝聚，也是群體力量的執行。

畫家，或更為廣泛的藝術家，必須是社會意識凝聚中現象的執行者。換言之，藝術的創作在於藝術家生活實質感受與呈現，若此，他所表現出的作品，必然有血有肉，也有一份時代、環境的資訊與倫理；反之，一味因循模仿，再多再久的工作，對於藝術的發展是沒有生機的。

就目前國際藝壇的動態，視覺美感似乎並不全在被研究的範圍內，卻引發一份新美學的討論。筆者多年從事有關藝壇傳承之觀察，深知任何當前藝術，是項符號與社會信念的轉換，從形式美感轉向知能思維的躍動，或說這是集體意識的「信念倫

潘鈺　綻放Ⅰ　2012　油彩、壓克力　130×162cm（上圖）
潘鈺　境外之地（一）　2012　油彩、壓克力　100×100cm（左圖）

理」，不是哪一位或是哪一種運動可明確指定的。因此，在台灣作為後現代
主義的美術表現，雖然無暇重新再議社會意識中的價值觀，或成為開發國家
必備的政經基礎中分解，但一股力爭上游的國際文化氛圍，卻不由自主飄入
台灣藝壇上。

　　我們不再回憶式地探討當前台灣現代藝術的發展過程，但從當下的藝術
活動，仍然可略分為前衛與後前衛，現代藝術與當代藝術不論屬於哪一部
分，近二十年來，台灣的藝術家們，除了出國留學所感染新觀念之外，美術

潘鈺　無言　1985　綜合媒材　162×130cm

館所引進的國際藝術思想，確實有不少的著力之處，加上資訊時代的來臨，對於空間的觀念，除了視覺距離外，知識的分野與層次，成為藝術創作濃度的定劑。

　　那麼，台灣年輕的美術家們，是否不在乎藝術形式的改變或內容的充實呢？當然不是一無所感的，包括了可進軍國際的各類雙年展，以及在台灣各處所展現的藝術創作的原生力量，他們是披荊斬棘的高手，在 20 與 21 世紀之間，有足夠的能量發光，其所產生的符號，造成台灣當代藝術或說時代性藝術的象徵，與台灣社會發展、觀念信仰是一致的。當然，藝術常是剝離政治的沾染，但不能完全避免經濟力的需要，包括了空間的提供與使用。有了更客觀的創作條件，更能引起純藝術的抒發，創作者的瞬息思維，千變萬化的歸元時，是顫抖而深摯的吐納，也是情感細胞的挑動。一切的視覺題材，就是完整的心靈組合要素，那麼，創作者就不必標榜何者重何者輕了。潘麗紅深知此一道理，而且奉行不輟。

　　或許本人對當代藝術工作者有很多的關切，也有很多的仰望，所以均最具時空外的判斷，他們是成功的，也是有力量的藝術創作者。潘麗紅更是其中一位「有機的」專業畫家，或稱為專業創作者。從早年對於寫景寫境的作品上看，便能自主地安排生命的悸動，正如青春期性愛的神聖與必然，不諱言於象徵下的小丑或櫥窗模特兒，有部分在於密合的洞之上安裝人性的衍生；或說於心鎖的堅定，卻令人有隙可挑的機會，那麼那些質量不變或變更，就不是觀賞者表面的解讀，而是共鳴於心的微笑，類似這種有機倫理與經驗的創作，她再隱藏了不言的祕密，是很容易被識破的，因為時空的因子，正如空氣之微粒，滲入肺部中成為氧氣的提供者。潘麗紅何嘗有須臾的疏忽，她孜孜於畫境或作品上的是慘綠年少時的青澀原生力，也戮力於成熟後再生保護。

再說，社會的經緯串聯，潘麗紅要表現的正是信念的延伸，包括她在社會視野的聚焦，可化為光點與煙火，星星火光外的透視力，是需要平面技巧外的三度空間表現，不論它叫裝置或符號性藝術，是固定範疇還是移動環境，由個人的孤絕到群性的峰頂，人與物、情與境之間，它是新鮮可感的活動，藝術的展現豈只有明暗、對比或可數的屬性上，它是薄沙曼曼、是曲光斜射、是靈性自飄、也是現世的真實。

潘麗紅生活態度所影響下的創作品，是講求方法前的救贖快感，當現實生活被緊縮到一隅時，被引發的反動力便可成為縱橫全場的新起力量。或許這是創作的快感，也是不易恒常的美感。不論屬於東方與西方，藝術是再生的創作力量，比之人而言，後者是微不足道的。當一個人專注於精神價值的表現時，一針一線或細穿織串，時間的停格可在苦功中刻痕，若此痕之舞步必有漣漪波濤，或許美學就在這種實踐中。

筆者一直在距離外看潘麗紅的藝術創作，初期有些兒晨起煙迷，不知如何說上她的信念暈染，當再細思她的創作歷程時，便有一股社會意識的圖騰，不著痕跡地烙印在作品上，那麼地明確與亮麗，又是入俗也脫俗的展現她的才華。當然，藝術是神、是美，也有很多的禁忌與阻礙，但藝術也是心靈的真切表現，當她在尋思創作的理念時，卻能勇敢而自信地開拓新視覺與美學觀點，那麼不論她是以基於本土的文化現實為帳，或包裹了國際符碼為體，她是一個強而有力的創作者。

當代藝術，有如不滅陽光，永遠照射在這個地球上。潘麗紅的創作，當我們走進現代美術館看見一些必須思考的議題寄託在現實的材質時，有感而發的心緒，甚至說「藝術如此真實，並不是艱深的迷霧啊」，便明白物有意象、人有想像，在人我之間、物我共存在宇宙的循環時，它的視覺對象，就不是外在的形式，也不是空洞的意象。或說這些非常「焦點」的藝術素材應

潘鈺　雙魚偶　2009　綜合媒材　162×130cm

用，潘麗紅是「另有所指」、「言溢於外」的創作，飄動著生命活力的溫度，促發藝術品存在人間事的要素。

　　潘麗紅是位有行動、有作為的當代藝術工作者。在畫室固然充滿創作的動能、在社會服務中又是一位付出熱力的人。洞悉時代風尚固然引發她藝術創作的動機，衡量藝術美學在於知識引發的層次，她的「高度」睥睨藝壇時，包括她的畫題或是改變名字，都有她的理由與意義。

　　尋思是目標、吶喊是行動、創作是藝術。潘麗紅妳現在改什麼大名已成謎，但畫依然是那麼生猛重味的強烈形質，藝術味特別濃烈。（102.10.2）

潘鈺　不完全的複製　2012　97×97cm

潘鈺　靜止　1984　綜合媒材　160×130cm

人情、風景、對焦——
Jean Dubuffet
1901-1985
藝術家尚·杜布菲

處理藝術的方法，是要帶有生鮮且躍動的味道，來赤裸裸地呈現出藝術的思
想、幽默和印象，有如我們吃剛起還帶有水淋淋的海味及未經烹飪的鯡魚，
是如此新鮮而原味。

——尚·杜布菲（Jean Dubuffet）

　　20世紀西方藝術的發展，儘管有百花齊放、萬物甦醒的氣勢，但能夠
在藝術本質上作探討的藝術家，卻是不多見的。尤其在各類門派相繼產生之
際，有一位藝術家，獨排眾議，認為諸多的藝術形式，甚至被說成「文化」
的名詞，都有制約藝術發展的作用，因而主張藝術回歸藝術的本質，所具的
創作意義，絕不是某一畫派或開創某一畫風的必然型式。而是自我環境之
中，所衍生的情思記符或為符號，可以回溯到人性原始情慾的滋長時，藝術
的意義，才具有創作的成效。這個人，就是在20世紀被喻為「前現代主義
的藝術家」——尚·杜布菲。

　　稱尚·杜布菲為藝術家，是較為中性的統稱。事實上，本以為他以畫家
的身分為最恰當，等到進入他的創作世界時，才深感他的藝術理念，來自各
方訊息與思想，以通俗的說法，他的哲學性、文學性與歷史觀等等社會意識，
有很前衛的見解，也具掘開源頭活水的力道。他之所以以「畫作」作為傳世
的符號，大概受到他早年一開始就接受美術學院的教養有關。

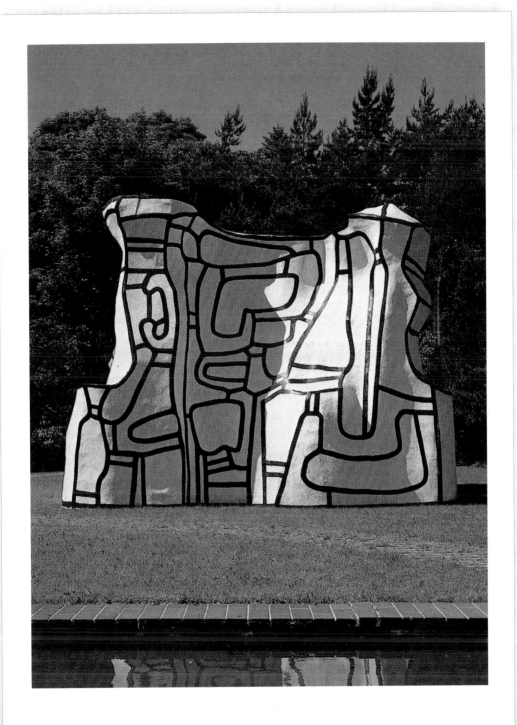

杜布菲　飛翔庭園　1969／82　雕塑　400×540×520cm　丹麥路易斯安那美術館藏

杜布菲　模稜兩可的銀行　1963　油畫　150×195cm　巴黎裝飾藝術博物館藏

　　這位藝術家的畫作圖片，筆者在 1966 年就讀藝專時，第一次看到他在紐約個展時的畫冊。當時，國內藝壇正彌漫著一股古典兼寫實主義的畫法，或說是學院派制式的教育，對於較新較具顛覆性的視覺經驗，往往受到異樣眼光的質疑，學生若以這種形式展現，甚至有被當掉的可能。但在尚・杜布菲的「迷彩與圖像」交映下，他的畫作，早已深植筆者心中。

　　儘管略知他的畫作形式，卻沒有較多的接觸，雖然在十幾年前應邀訪問美國，在紐約第一次看到他的畫作，仍然只停留在設法了解他的藝術創作之中，直到一次有較長的時間待在巴黎，才進一步認識尚・杜布菲的藝術創作，不是單一性的繪畫形式，而是多元性的表現方法。在藝術的創作理念上，有很獨特的思考模式，與獨到的思想。就人類的生存價值意義來說，尚・杜布菲的不經意呼喚與刻意吶喊，是個很深沉而永續的聲音，尤其在藝術品的呈

現上，存在於創作過程，往往多於表現中的形質。

　　包括他是酒商的兒子，有能力供給他在美術學習的環境。他的努力，使他成為朱利安學院（l'Acad'emie Julian）的學生，也促發他接受更豐富的學習，但廣受藝術流派的影響，以塞尚、布拉克、杜非、畢卡索、馬松（A.Massom）等名家的模仿，似乎使這個天生就持有洞悉機先能力的人，不免有很多沮喪的感受。一方面選擇孤獨的行徑，旅遊洛桑與義大利、阿根廷等地，體驗了藝術創作的種種，加入對文學、語言、音樂的學習，並有多元興趣的舉動；一方面則開始反思藝術的本質在那裡，也懷疑文化的價值對人類行為的控制，因而放棄已具心得的繪畫創作，甚至回到老家幫忙父親做生意，因為現實世界不必傷神費心於人生價值的探索。

　　但尚‧杜布菲終究還是個藝術家，當他覺得藝壇一片制式傳習氣氛時，一股強大的原創力量油然而生，或說他看到的藝術品，並不在意歌功頌德或刻意諂媚於某一畫派，他著重的是不惜過度琢磨的人與物的遇合，如地下鐵的人群，誰又知道他們的去處與目的，卻在眼前組成個有如戲劇的場景，生態衍生了人生價值的思考。這是他再拾畫筆的原因之一，於1942年開始繼續他的美術創作，一直到1985年謝世。

　　善感的情愫加上精密的思維，人間眾生相成為他作畫的觸媒，並不直接在對象的外形著手，而是在對象的內體醞釀情境，希望把握住人性真正的情感，譬如說人的想像、人的真實，以及人的價值，介於外相時，它究竟是什麼樣子。

　　他遠離了傳統的畫法，甚至傳統的美學要素，卻在「反文化」中思考文化。既為藝術的宣示，必在創作中有急迫的明確性與自主性，這才是文化的實相。尚‧杜布菲應用了「返回原性」的力量，嘗試並實驗他的作品，他說：「藉由愈基本愈簡單的方法和以那瀟灑自如的態度，藝術創作將更真實且有

力。我對孩童的素描早感興味，第一次，我讓自己在一張全白畫紙面前完全自由，迅速及毫無疑惑地去畫畫。」（疾筆自白書）（註：這種心情重視的是自由、自我與原性，這也是他的繪畫被藝術史學家，列為「生藝術」的原因。）

其實「原生藝術」，可以清楚說出它的原生、原始、原創的意思，不經過度的修飾或模仿的程序，儘管一直在實驗、在接觸，它的過程就是結果，也是尚‧杜布菲的主張。更具體地說，他不受傳統繪畫形成或思想的束縛，來自他對人性的洞察力量，並且能在事理明確時，綜合了文化中的文學、哲學、音韻、詩句，在如醉如癡的行動，握住了藝術的本質；在宇宙間、在人性間、在天地間形成一股膠著力量，促發了他以畫作為心境的刻痕。這種過程與結果就可以看到他的表現形式，是不具成規的繪畫面相，不論他早期的石版畫或晚期的塗鴉畫，手隨心轉，與其說是畫，不如說是心跡表白。

因為他的原性創作，介於「真實」與「幻象」之間，他的意念是不受物束縛的自我，甚至排斥現有的成規，當然會附合當時反制度的學潮，以致在藝壇上他成為獨行俠，雖然也有很知心的朋友，卻也不願在傳統價值中詮釋繪畫的創作。但是一把熊熊大火來自他的精神力量，燃燒著生命的火花，在入醉的半醒裡呢喃「**沒有醉鬼，就沒有藝術**」（狂歡的盛宴）的場景，可想而知的，他還以繪畫慣用的形式，試圖打開藝術的奧妙之門。

拾起彩筆又放下了，拿著畫布也很沉重，面對著人群，也面對著牆壁，兩者的關係卻又如此接近，不記得在那裡看過面壁這件事，只感受到強大的引力正在吸納，尤其地下鐵的過客，是如何進入的，又如何消失；牆壁的垂直存在，究竟隔離著什麼。尚‧杜布菲顯然在傳統中失憶，卻發現了不同的平凡「風景」、「裸露」的真實，他說：「偶然事件的不被正視，是不近人情的…，露營者燃起的火星是取自於隨地可拾的小樹枝，並借助於風的煽

動來引燃」（順應——就地取材）。畫家的心情是如此的坦然，眼前的世界就不是刻意迴避的成規，即使還是應用大眾所熟悉的畫布畫框，但在材料的選擇上，便自由與自然多了。這是心情的「故鄉」，也是與人類共存的物質，其共相則在材質之不同的各得其所，以物質之肌理詮釋精神的面相，這一發現促發了尚 · 杜布菲更豐富的創作資源。

杜布菲　放棄控訴　1957　油畫
116×89cm　巴黎裝飾藝術博物館藏

可預期的結果，便是他的意志幾乎成為開天闢地的力量，就美術創作來說，他選擇了「存在即消失」的冥思與感悟，自然物象與人情心象之間，永不停息的對話與消除，在畫面可餘存的，或許只是一部分的固體凝結，其他的思想創作因素，可能又附著在不定的形質上，甚至在工具的使用中，已表露出眼前所看到的物象正是藝術的影子而已。尤其他自巴黎的地理環境出發，又回到巴黎時，不只是人回來了，心情也回到了「原生」的開頭。這時候他開心極了，甚至應用了他的才華——對音樂、文學的組成共感的情思「鳴路波」（L.Hour Loupe），說他歇斯底里也好或超感官也好，尚 · 杜布菲所關注的，已不是平面或立體的造形，儘管在使用當時最具科技的保麗龍作為立體造形，使它成為本世紀現代雕塑家，但他並不在意在這種二度與三度空間有何分別，他所要表現的是「主導鳴路波系列的是一

種哲學情感，對日常生活世界的物質性提出疑問」（簡短演說），揭發了事物聚合與真實，究竟是瞬間還是永恆、是現實還是虛假。之前之後，他遠望著東方的禪定之悟性，感受一股來自童心的明澈的原始，他並不懷疑熱鬧過火的失真，卻不願意跟著火勢加溫，而冷卻了不該有的灰燼，面向人生最真實的世界探索，繪畫作品也不例外，我思我在、我知我行，於是東方的印象，孩童的塗鴉成為他的朋友，在定性的作品裡，樸素者來自不被分析的開始，他說：「我要從事物的起點開始，在任何形式化語言尚未得及框劃之前，從原點來看待事物」（極端的寫實主義），這種反璞歸真的反向思考，究竟是後現代主義，還是前現代主義（取自 A.Pacquement 的話），在他的畫作之前，實在是令人迷惑的炫目。不過尚‧杜布菲不在意別人的看法，卻又在意他的畫作是否有人也熱烈收藏，至少在生前是如此孤獨、又具熱情的畫家。

　　有思想便有行動，身為畫家必然要發展作品，但是當大眾習慣於已受注意的畫家時，尚‧杜布菲的「塗鴉與自然」，不論他個人的「記憶舞台」系列，或太初、九龍的遙距，投注而來的目光，總是讓人天旋地轉的；不論是材料中的呼吸或是拼貼的組合，正如鏈帶的齒輪，一股不息的連貫力量，成為他的創作標幟。絕無僅有的原生力量因他而起、因他的主張，導引新生代藝術再生，尤其近十餘年間，當代藝術轉向於第三世界國度中出現。或許他並沒有如此的脅迫力量，卻在他的哲學認知與文學情意上，有了與社會意識相結合的「焦點」。

　　正因為如此，尚‧杜布菲在每一次畫展前後，便有很入情入性的寫作，文章是他的主張，也是他在藝術創作的呻吟。儘管 1944 年在一個私人畫廊首度個展時，已受到強烈的爭議反應，但在日後前往世界各地展出畫作時，對於有「新意」的顛覆式的創作，他仍然是被注目的焦點，在畫壇上，除了

紐約的藝評家羅柏森、與抽象表現主義大師帕洛克（J. Pollock）驚他為當代的藝術先知者，雖然有些誇張，但他的「反文化立場」，與尼采所說「上帝已死」的曲調，同具時代精神的反思。「反者道之動」，乃繫於原性出發的思考，著重在自然與環境互動的結果，而不是在已成形的範模中講究有多少相似，儘管完全陌生、不知，藝術創作給人的興奮與意外，其感動力是無比的真實的。

　　對於自然「人」與自然「物」著迷的人，必然不願意被制約成習、也不願意壓制於人。尚・杜布菲提醒自己，潔身自愛中的孤傲，不是無知的自戀，他尋覓社會的實在時，是在市井小民身上，也在孩童的眼光上，不著痕於掩飾的行為，與魯奧（G. Rouault）的流浪漢是上帝的心緒略同，甚至以虛無為本，把存在社會的花花世界化為單純，或濃縮成為一丁點的沙粒，它被提出討論的元素，竟化為核子分裂的能量，在繪畫藝術創作中，展開了生命的風景，由自己在現實環境中織夢。他的現實注入在作品上，他尋求樸素畫家的原真，多少都在所謂的文化中反芻完成，他說：「**現實是無所不在的，人人都可以創造一個屬於個人的現實，與其命令自己的思想去適應由外界強加的現實，不如讓自己扎根於自己嚮往的現實世界中，讓自創的現實殼套反過來適應自己腦中的形象，而非相反的程序。**」（極端的實證主義），一直到他生命的盡頭，他堅持的是生命原點的激素，不假借外力的干擾。創作的本質在於全新的翻騰，有助於人事物相乘的增產，至少在視覺經驗上，受感動的並不全在既定的成規上，而是有新生命的新符號。

　　尚・杜布菲一生都在好奇與探索之中，對於藝術與文化的定義，往往採取懷疑的態度，並在自己的創作品，表現出「另類」的見解，自平凡的人群中，發現了藝術的原真，原來他並不是已有定見的形質，而是生活中的生命，那就不是被供奉在美術館或家壁上的裝飾品了，而是在「初次」與「童

心」的感動上。這是他的原生性與原生主義主張，更妙的是他以兒童塗鴉的自動性繪畫為借鏡，以樸素畫作為對象，在迷夢中保持清醒。有這一份領悟與洞察力，他廣集的「原生藝術」，至今贈給瑞士洛桑的「原生藝術收藏處」，不以美術館命名，就是他對自己美術理念的詮釋。可惜的是，他曾二度與台灣的樸素藝術家──洪通與林淵有過通訊，並有收購他們畫作的意願，但是三人都已作古，就不知他們除了有某一部分的相知外，是否有過創作上的共鳴？但至少說明藝術工作與藝術創作，有時是很奇妙的，也需要有個性純粹的流露，才能夠有成效。

「我為收拾桌面專程而來，每頓飯後，我抹淨殘屑，並將餐具重新擺好。」（警告讀者）─尚·杜布菲說的心情，正是他在處理藝術創作的想法，他對成規的藝術品是不願多加置喙的，對自己過往的行徑也是如此。他要從「原始」的狀態，保有一份創作的觸覺，因為那是新鮮的、神奇的，一切從頭歸零，不必要負擔過重的習性，才是繪畫創作之道。在法國城郊，在他的畫室裡，除了被基金會布置他的遺作外，畫室或稱為工作室，據聞與生前完全一樣，保持乾淨的環境，擺置各類材料，蓄意待發的原始力量，正等著畫家的動手創作。畫室旁他親手建造的〈法雨巴拉園，貝希民·須·葉赫〉的巨型雕塑，就是一座迷宮似的藝術屋，大眾置身其中所產生的心緒與思考，顯得「天真浪漫」，也使人「雀躍不已」，或許這就是他一向主張的藝術元素，而能在生活實踐中體悟到。

國立歷史博物館 1998 年舉辦他的回顧展，是繼他在世界各地受邀展出之後，很具完整的展出，尤其在日本、紐約等地，甚至巴黎的觀眾紛紛趕來看看這項由很多單位共襄盛舉的展出，是很令人感動的。因為畫展的目的，在於欣賞、學習、省思並開創，正是尚·杜布菲不被壓抑、自然流露的對焦，才是藝術創作。（87.12.2）

杜布菲　快樂的鄉村　1944　油畫　130×97cm　巴黎龐畢度藝術中心藏

19 光的次元

Minami Tada
1924-

多田美波
的超時空之旅

如同視力一樣給予我們生命，於此，我們像植物一樣展開，又結束。

—— Donald B. Kuspit

　　當光無拘無束頑皮地親吻大地，當人們恣意感受光習以為常的存在時，光早已悄悄地偷走時空，詭計多端地變換著自己的面目。當我們未加思索，自以為是的時候，光以其既樸素又妖豔的多重性格，編織成令人目眩神迷的幻變世界。無論是從認識、分析或是感受的角度來看，光標誌著時空的邏輯，顛覆著視覺空間的真實。因此，如何掌握光，便成為穿越時空的魔法石！

　　當看到多田美波的〈Space Eye No.2〉矗立在雕刻之森美術館的戶外展出，或位在山形縣廳舍的〈Pole〉作品時，遠遠地閃爍著陽光金色的燦爛，跟隨著時令季節的變換，映現著四周的景致，以巨大之姿宣告世人獨立存在的惟一，卻不突兀地與環境水乳交融的合成一體，像極了大地的首飾，增其豔卻不顯矯作。這樣完美的結合，是經過作者深思熟慮的考量，完善地評估作品所在周遭的配置，以成為地景的一部分。在此，作品以人工素材的非自然物體質，融入自然與大地的領域，卻弔詭地不失自身獨立存有，宛若母貝蘊吐的閃亮明珠，這是人類智慧的展現，人與自然共生的和諧。

多田美波　Space Eye No.2　1975　壓克力、鐵　170×16×240cm　西川孟攝

　　多田美波的作品多以不銹鋼、壓克力、玻璃、鋁等人工造材為創作載體，
接合著多田美波的人文思考——人與自然、人工物與環境、人與人工物的多
角關係，企圖在剛健與柔軟、人造與天然、介入與融合之間尋求圓滿的平衡

多田美波　時空　1980　不銹鋼、水晶化玻璃　360×270×150cm　作本邦治攝

點。這種現代工業發展下之文明產物的使用，是作者經歷陶土、木材等自然
媒質的思量，最能代表現代社會生活的選擇。正如我們在若宮大通公園所看
到的〈時空〉，不銹鋼三角圓錐造型，流利的線條，如鏡的表面，在陽光耀
眼的時候，四處眨閃著誘人的銀光，吸引世人的視線，投注關愛的眼神去靠
近它、欣賞它。當人們接近它時，又幻化出較遠觀不同的絕代風華，觀者自
身的映影、細節設計的搭配，在在呈現出藝術家過人的巧思與非凡的創意。
除了展現作品本身的俐落與現代感外，重要的是作品承載了觀者觀看過程中
作品與觀者、作品與環境、觀者與環境三者的互動狀態，這使得作品本身的
意義超越了實體占有的時空，延展擴張至作品以外的虛空間中，於此我們便
可優游在作品的外沿與內涵之雙重意象，並同時象徵了人在現代冰冷社會與
自然生態之間的位移與互動。

從鋁鈦合金製材質的摺曲皺壓，壓克力的彎曲扭轉，藉由不銹鋼的拋光打磨、打孔穿鑿，利用各式媒材透光與反光的特質，將光巧妙地停駐或游移在作品之間，創造出光燦的迷幻氛圍。有形的材質（鐵、壓克力）、既定的形體，隨著光波動流轉與距離變換的同時，脫離形態的侷限、位置的桎梏，創造出不同時空次元的入口，瞬間開啟嶄新的時空。

　　當光與作品結合的剎那，是人們情感的釋放，力量的轉換，是多田美波對現代文明沉思後的選擇，其善於利用光千變萬化之特質與生活、科技結合，其應用不止自然光線的反／折射，還運用人造光源的便利與附屬色板的添加，產生霓虹繽紛的特效，若同時加上造型的選擇與環境的搭配，則整體便產生一種舞光十色的夢般場域，如位於若一雅魯飯店的〈瑞雲〉，一朵朵由光束組成的祥雲飄浮在天花板上，讓人有種如夢似幻的迷濛之美，〈萬葉之間〉的天井光造形，以一片片有色鋁片穿叉成萬綠叢葉的感覺，燈光從隙縫中灑下，宛若點點金光。在此，作者已非單純地去描述光的實體（原始的光），而是一種展現光、詮釋光、去抓住光的姿態來展陳力與光、光與環境、光與自然的宏觀哲思，這是多田美波為我們開創的異場域——光的次元，可以來回穿梭、優游其中。

　　多田美波的創作既是獨立的雕塑品，也是與建築共生的作品，不但是建築與美術的合體，也與環境產生對話與整合。其作品簡潔大膽、感性與知性並存，常在形意之外流露出動人的情志，企圖透過人為的存在宣誓人的夢想與希望，而這樣的夢想與希望又是架構建立在與自然和平共處的關係上，人文主義的關懷是多田女士溫柔的社會理想，其來源應該是作者內在深層的省思與獨特的藝術家情懷。

　　無論是觀看清澈光亮的雕塑，或是璀璨奪目的光飾，在閃亮耀眼的眩目之際，別忽略了那因光亮而晦暗的部分，惟有經歷陰霾才能體會光明的燦

爛，惟有跨越阻礙才能明白流暢的珍貴，只有在逆光才能看見質感，所以光明後面的陰暗是值得我們低迴沉思，正如人生的逆境轉折，才能有柳暗花明又一村的喜悅。觀看多田美波的作品正是這樣一系列誕生的過程，從〈周波數（37303030MC）〉、〈抗〉、〈非〉的肌理紋路到〈翔〉、〈場〉、〈雙葉〉等光亮平滑，外在媒材表面的變化代表了作者內在的心路轉變，與社會經驗累積的圓融通達，刮垢磨光的過程並非全然的摒棄，而是更為成熟的包容了殘缺與陰沉，將之內斂成人生的養份。

科技素材的應用，源於包浩斯運動理念的完成。包浩斯之於人體工學及生活藝術品的呈現，間接或直接地影響到多田美波的創作意念，其中她以光影投射在創作品上的映現，所吸納的自然景光，如鏡面上造境上的面向，是境中景或景中有境，即為自然性，亦為社會性，前者是應用環境而率真，後者則是作者心緒的安置。或者也可以說它在創作這些作品時，光彩奪目不在於物象本身，而是在於心象所衍生的裝飾效果。

創作是知識呈現的成果。沒有洞悉機先的觀察，不能貼切藝術的領域，相對的沒有身體力行的活力，也是空中樓閣。多田美波當然在創作過程中，了解科技之於藝術的現實與重要，包括他在 60 年代，後現代主義的美學抒發，誠如蘇珊‧朗格所標示的，藝術必須要有階段性、成長性、持續性與恆常性，換言之，她在物質世界橫越中，人們若一味避開其干擾，不如改變那些冷酷而嚴肅存在的物象，在作品呈現時，加入了生理之外的冥想，亦即溶入人性可感的彩光世界。

因此，他應用自然環境與被人類所依存的建築，作為視覺之外的觀念藝術，如同克里斯多的「覆蓋的海岸」一樣，不似藝術品的環境新視覺，接近被指定為藝術品的自然物，原來只是作者整理出人類可知的理想，藝術品在於室內的空間或是室內的角落，人的思維在「靜中之動」中，必須端看欣賞

多田美波　周波數 37303030MC　1963　鋁　200×36×200cm　野堀成美攝

能力的發揮。多田美波知道，藝術品比之現實環境的繁複，不如就簡率通過思維的流動。因為美的興味，在於作品中，含有明確而篤定的機能，便是在藝術創作性的成長。所以他在諸多的作品陳列處，幾乎引發觀眾的凝視，而忘了這些組成藝術張力的材質，是玻璃或鋁鈦合金。

　　藝術的空間，固然在固定場域與特定的位置，在地面、草場或懸壁上，但在空間的意義，虛實之間是否有相對的意義，洞口與實牆，究竟那一方是

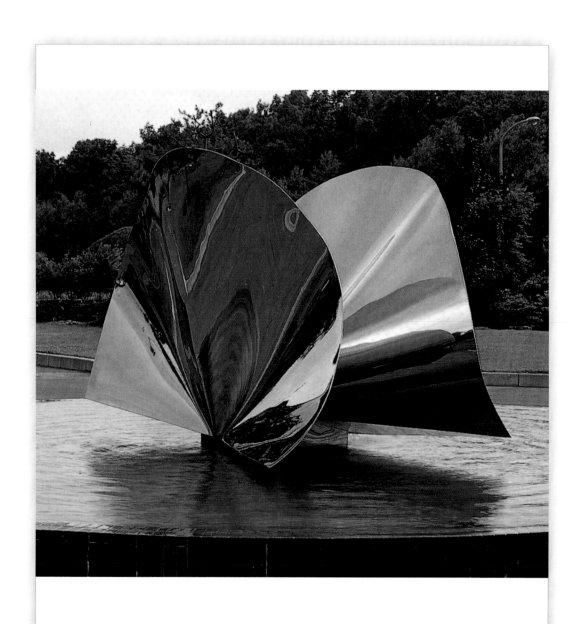

多田美波　雙葉　1982　不銹鋼　390×190×230cm　西川孟攝

藝術所關心的園地；緊與鬆，可以應用在藝術的表現；或者看到多田美波的哲思寄興，穿過時間的糾葛，安然如座落在當下環境。看她的〈天象〉作品，儼然有乾坤瞬間的縫合，天象如許清澈，物象散發大氣，轉換的遠空，正如多田美波內在的精神依附。此種光影不在肉眼之界，而是在藝術精神的力量。

藝術工作是藝術家生命的投注。當人類在一種被物質所追趕，期待與之相處時，所創造出來人情世界，是令人感動的，在極其微妙的生命安頓處，藝術家的定性，在於真誠與能力或是為才華表現。無關乎藝術家的出生背景，例如他走訪世界的行腳，是否也踏入了極權與自由的世界，至少她在日本各地所創作的作品，除了在諸多的美術館呈現外，台灣的建築空間也有她的成績表現。

是的，多田美波是一位原出生在高雄的日籍藝術家，她的成績亮麗，在現代雕塑史與建築環境的造景上，是國際所公認的名家。值得一提的，她的作品曾在台北市立美術館展出，有幸先睹其勝境，作品呈現的藝術性與美感逐漸擴大。（91.2.7）

國家圖書館出版品預行編目資料

藝術行動——黃光男藝術評述文集／黃光男著.
--初版.--台北市：藝術家　2013.12
160面；17×24公分

ISBN 978-986-282-118-3（平裝）

1. 藝術評論　2. 文集

901.2　　　　　　　　　　　　　102026727

藝術行動
黃光男藝術評述文集

黃光男／著

發行人　何政廣
編　輯　王庭玫、林容年
美　編　曾小芬
出版者　藝術家出版社
　　　　台北市重慶南路一段147號6樓
　　　　TEL：（02）2371-9692～3
　　　　FAX：（02）2331-7096
　　　　郵政劃撥：01044798 藝術家雜誌社

總經銷　時報文化出版企業股份有限公司
　　　　桃園縣龜山鄉萬壽路二段351號
　　　　TEL：（02）2306-6842
南部區域代理　台南市西門路一段223巷10弄26號
　　　　TEL：（06）261-7268
　　　　FAX：（06）263-7698

製版印刷　欣佑彩色製版印刷股份有限公司
初　版　2013年12月
定　價　新臺幣280元

ISBN 978-986-282-118-3（平裝）

法律顧問　蕭雄淋
版權所有・不准翻印
行政院新聞局出版事業登記證局版台業字第1749號